超逼真

MARUGO的
黏土仿真
特色美食

丸子Marugo
著

晨星出版

作者序

在不知不覺中，我沉浸於黏土的創作世界裡已經十年了。
最初，只是出於對黏土的熱愛和想要與他人分享的心情，
但如今，它已經成為我生命中不可或缺的一部分。

這三千六百五十多個實際的日子，見證了我的黏土創作伴隨著自己的成長，
逐漸演變成日常生活中的一種樂趣和表達情感的途徑。
生活並非總是美好，有時候創作會讓人忙碌到沒有時間理會自己的情緒，
但奇妙的是，它成為了我唯一能夠做得出色且充滿自信的工作。

從最初的第一本書，介紹多肉植物的黏土作品開始，
到後來姐妹們的甜點和復古麵包，如今已經是第七本書了。
對於作品內容的選擇，我常常陷入一些小小的煩惱。
然而，這段日子裡，
我正在經歷著阿嬤離世所帶來的痛苦。
回想起她擅長的菜餚，以及一起在街坊攤販購買的小吃，
這些關於臺灣料理的美好回憶，成為了我與阿嬤在一起時最為珍貴的收藏。
於是，我決定用黏土創作，將這些美味的記憶留存在作品中。

如果能夠用簡單的元素，搭配簡單的步驟，
讓讀者輕鬆的用黏土塑造出這些美味，那將是我的目標！
儘管在筆記裡，我對作品進行了一次又一次的修改。

這本書是我對黏土創作和美味回憶的結晶，
我希望讀者在每一次黏土的捏塑中，
能夠感受到我對生活的熱愛和珍藏的溫暖回憶。
最後，我衷心地獻上這本書給我的阿嬤，
感謝她給予我在愛的世界中相遇的機會，
這是我一生中最美好的事情之一。

目次

Chapter1 材料與技巧

Chapter2 作品示範

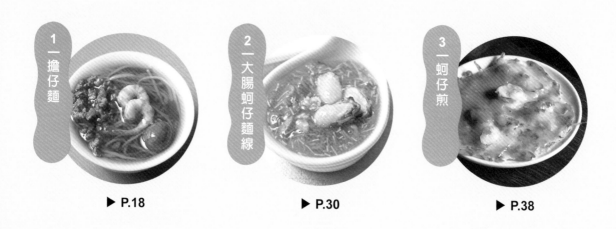

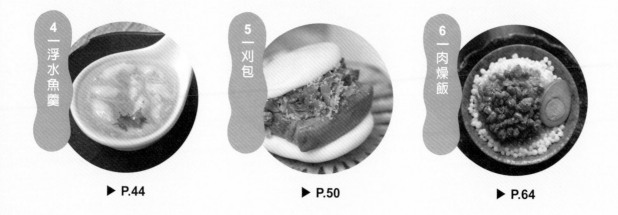

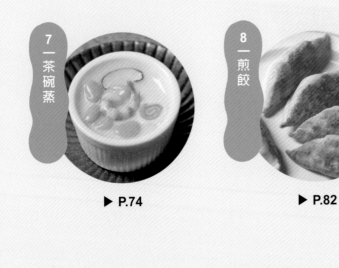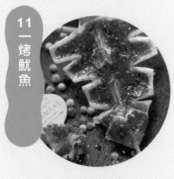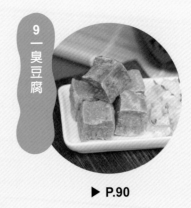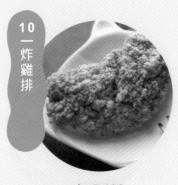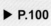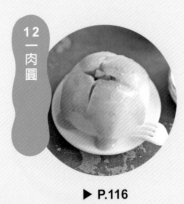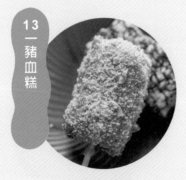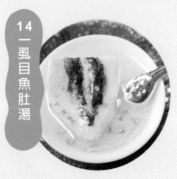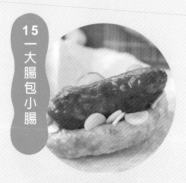

Chapter1.
材料與技巧

黏土的選擇

　　剛接觸黏土的新手朋友們，面對市面上種類繁多的各種黏土，想必苦惱著該如何下手，以下將介紹三種常見的黏土種類，以讓大家更加了解黏土的特性。

樹脂黏土（樹脂土）

　　一般市售的樹脂黏土大多是沒有經過調色，乾燥後會偏硬，且呈現半透明的光澤感，此為該種黏土的最大特性。

　　一般購買樹脂黏土時，除了有顏色的需求外，大多是購買可以自行調色的素材土。因為購買來的白色樹脂土已經調好白色顏料，所以在乾燥後會呈現白色，而素材樹脂土並無經過調色，所以乾燥後會呈現半透明，至於有調色的樹脂土則是可以當成色土來使用。

由左至右依序為：素材樹脂土、白色樹脂土、彩色樹脂土、綠色為輕量土。

　　日製樹脂土通常無味且不黏手，也較硬挺好塑型，只是價格通常偏高。常見的日製樹脂土品牌有 MODENA、GRACE、COSMOS。

　　臺製樹脂土價格親民，除了書局可以採購的品牌之外，在網購平臺可以買到許多無品牌的透明袋包裝樹脂土。部分廉價樹脂土軟塌不好塑型，且帶有酸味或香料味，購買時可以多方比較。若要製作精細的作品，建議選擇較專業的樹脂土，這些又因透明度、延展性、乾燥光澤的差異，有各式不同的命名，例如：白玉土、琉璃土、紫彤土……等。

使用日製樹脂土做成的金魚（尾巴使用透明黏土）。

使用臺製樹脂土做成的花朵。

如果想製作透明效果的作品，例如檸檬、柳丁、橘子……等，就可以選擇透明樹脂土。本書中的肉圓也是使用透明樹脂土，但這款黏土售價較高，等待乾燥時間較長，因此比較適合用在製作薄片或是小作品。

使用日製樹脂土做成的糖果。

輕量黏土（輕量土）

輕量黏土不同於樹脂黏土的半透明光澤，其特性是乾燥後呈現完全不透明的霧面感，所以千萬不要將透明樹脂土與輕量黏土混合使用，以免乾燥後沒有透明效果。

由於輕量黏土好捏塑，所以相當適合兒童使用，大多都是拿來做成可愛的人型娃娃或動物，就算是大尺寸使用也不會有軟塌的顧慮，常見的日製輕量黏土品牌有

使用輕量土製作的爆米花。

Hearty、Hearty Soft、Artista Soft，臺製同樣是在網購平臺可以買到無品牌的大包裝。

此外，依膨鬆質感，輕量土又衍生出二合一土，也就是廠商將樹脂土與輕量土依比例調合，日製產品大多稱為「輕量樹脂黏土」，常見品牌有 MODENA SOFT、GRACE 輕量，而臺製大多直接稱為「二合一輕質土」。

二合一土乾燥後的成品雖然一樣是霧面，但有一定的密度與光澤感，成品更顯強韌及細膩，不會呈現保麗龍質感，因此通常可用來製作甜點、蛋糕。

使用二合一輕量樹脂土做成的吐司。

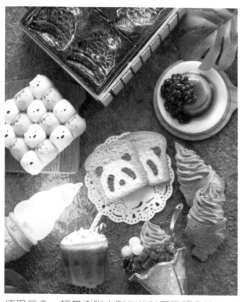

使用二合一輕量樹脂土製作的吐司及鯛魚燒。

輕量紙黏土

大多是紙纖維及微小的中空球樹脂做成，由於紙纖維短短的，所以延展性不佳，要用顏料比較好染色。此種黏土大多用來製作多層次或多色的蛋糕，因為美工刀可以輕鬆切開成漂亮的分層，常見的日製輕量紙黏土品牌有 HALF-CILLA 超輕量紙黏土。

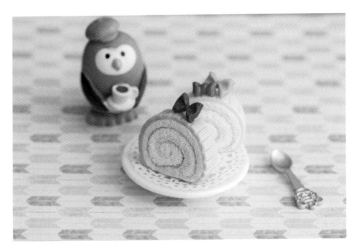

使用紙黏土做成的切片蛋糕。（表皮及蝴蝶結使用樹脂土）

 TIP 自行調配黏土

什麼？學會捏製作品已經很難了，還要自己產出黏土？別緊張，這裡指的調配是利用現成的黏土，互相調配使用，比如今天想做雪餅、車輪餅，若是選用樹脂黏土光澤會太亮，但要是用輕量黏土卻又沒有硬硬脆脆的感覺，這時就可以用自己的想法，將樹脂黏土與輕量黏土混合使用。

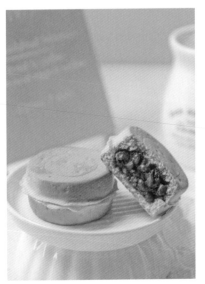

餅乾
樹脂黏土混合輕量黏土的作品。糖霜是利用白膠加白色顏料調製。

車輪餅餅皮
樹脂黏土混合輕量黏土的作品，紅豆為樹脂黏土混合透明黏土製作而成。

黏土計量器（量土器）

　　為完整表達書中作品所使用的黏土份量，本書使用的是日製 Padico 量土器，這個工具不沾黏很好使用，而且標示都是直接烙印在工具上，不會有使用久了字跡脫落的情形。

　　以書中作品蚵仔麵線為範例：

　　麵線黏土：MODENA 樹脂土（I）＋輕量土（G）

　　意指取出 MODENA 樹脂土放入 I 凹洞，用手將上方抹成平面，接著再取出輕量土放入 G 凹洞，同樣用手將上方抹成平面，最後將這兩塊黏土合在一起混合均勻，就是 MODENA 樹脂土（I）＋輕量土（G）。

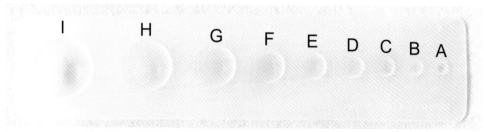

量土器上面由大到小共有 9 個凹洞，並以英文字母 I ～ A 表示。

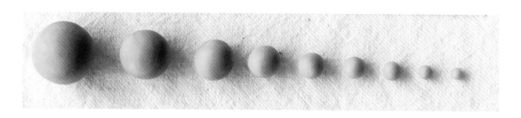

黏土計量器上面的英文字母								
I	H	G	F	E	D	C	B	A
搓圓後的直徑 （公分）								
2.9	1.9	1.4	1.2	1	0.8	0.6	0.5	0.4

調色技巧

關於黏土的染色及上色，通常也是新手操作的困擾之一。接下來將介紹各種常見顏料，並分享一些作品做說明，以讓大家可以理解其差異。

壓克力顏料

這大概是最方便使用的顏料了，主要特色是防水速乾，所以除了做為黏土染色，又可以用來上色。通常在書局就可以採買到許多大眾品牌，像是 MONA、PENTEL、馬利等，而且這些物美價廉的品牌雖然都是不透明效果，但已經足以應付大部份作品。

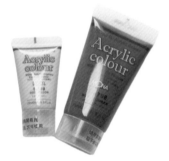

書局販售的壓克力顏料。

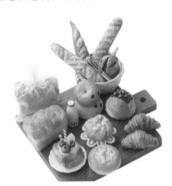

使用大眾品牌製作的麵包及上色。

上色是呈現作品質感很重要的步驟，如果可以，建議還是挑選進階一點的品牌，像是美術社或網購平台販售的好賓 HOBBIN、Padico 等。因為飽和度及濃稠度適合黏土使用，上色力道相對好控制，部份品牌還會為透明度做層級分類，愈透明的價錢愈高，優點就是可以做出更柔和的層次及漸層效果。

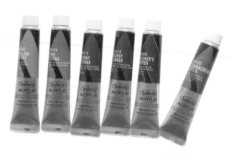

好賓壓克力顏料，由左至右的透明度等級為 AAAABD。

使用專業品牌製作的麵包及上色效果。

油彩／油畫顏料

油彩的採買大多需要至美術社或網購平台，書局通常不會販售。它的特性是乾燥時間長且延展性高，與壓克力顏料有一定的差異存在。

黏土使用油彩做染色的保存期限會大於使用壓克力顏料，但大部份黏土染過顏色後都

會馬上使用，所以差異也不是那麼明顯。

如果用油彩上色，因為它具有乾燥速度慢的特性，所以新手也能輕鬆做出漸層效果。

乾燥速度較慢，原則上薄拍沒有太大問題，但若使用深色且厚疊，除了乾燥時間以天計算之外，也很容易沾染到其他作品，這點需要留意。

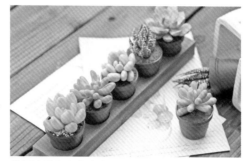

使用油彩上色的多肉植物。

模型漆

模型漆可分為水性與油性，皆可用來將黏土染色及上色，且兩者價錢相同。我本身較常使用的顏色為透明色，主要是為了與壓克力顏料有所區分。

簡單來說，假設要用透明黏土做橘子或檸檬，若使用壓克力顏料調色，那麼它的透明度會下降，有點可惜了。我也經常使用模型漆來將一般樹脂土染色，因為成品的透明度會比壓克力顏料來得更好。

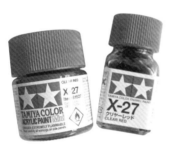

水性及油性有同樣的色號，但圓瓶是水性，方瓶是油性。

透明樹脂土與一般樹脂土混合製作而成的哈蜜瓜，此作品使用油性模型漆染色。

使用水性模型漆的畫筆可以用水清洗後再次使用，而且味道比較不像油性模型漆那麼強烈，因此多數情況下通常會使用水性模型漆。不過須留意一點，若是用透明樹脂土創作，由於其黏土性質是油性，使用水性模型漆染色的話，容易在乾燥過程中產生裂開的情形。

在預算有限情況下，若不想要同色號的水性及油性顏料各買一瓶，建議直接購買油性，只是上色後的畫筆只能用專業洗筆液或是丟棄，這也需納入考量。

使用模型漆染色及上色的葡萄。

水彩、軟式粉彩條等

常見的水彩、粉彩條刮下來的色塊其實都可以拿來為黏土染色，甚至是彩色筆也行，只是使用它們來上色，容易因為水氣或溼度造成作品褪色，這點需要留意。

素材

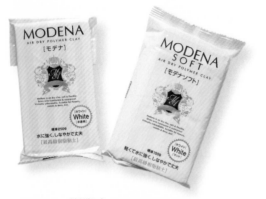

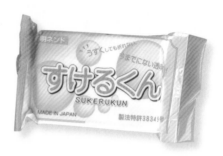

日本 **SUKERUKUN** 透明黏土

透明度最高的樹脂黏土，通常用來製作柳丁或檸檬等透明度高的作品。本書用來製作肉圓料理。

MODENA 樹脂土 & MODENA 輕量樹脂土（簡稱輕量土）

日製，質感偏硬挺，操作過程不易塌軟及黏手，在拍賣平臺很容易買到。本書使用的輕量土可以用其他臺製二合一輕質土取代。

臺製素材土（無品牌）

素材土大多是指沒有調過顏色的樹脂土，臺製黏土通常較日製的軟塌，透明度也較高一些，所以可以把日製跟臺製依比例混合使用，操作更容易。在拍賣平臺可以買到，通常是 800 克～ 1 公斤包裝。

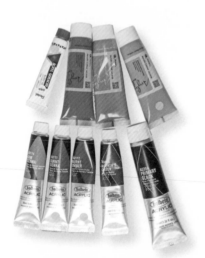

壓克力顏料

黏土染色或上色用，課程使用的顏色不因品牌而有太大影響，可以使用手邊原有的或方便採買的品牌。因中文命名不盡相同，可依英文名來採購即可。

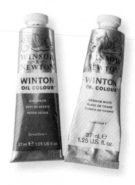

油彩顏料

黏土染色除了使用壓克力顏料，也可以使用油彩顏料。

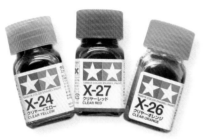

TAMIYA 油性模型漆

本書使用到的色號：
透明黃 X-24
透明紅 X-27
透明橘 X-26
當作品需要透明感偏高的顏色，像是醬汁類，
若使用壓克力顏料就會比較混濁不透明，這
時使用透明油性模型漆就可輕易達到效果。

色精／調色液

若使用環氧樹脂，壓克力顏料調色容易
結塊，所以可使用色精或專業調色液，
溶解較快且清澈。若不常使用也可用粉
彩條取代。

亮光漆

消光漆

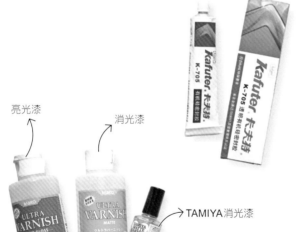

→ TAMIYA 消光漆

卡夫特膠

透明的膏狀膠，很適合用來製
作羹湯及濃稠醬汁類。若作品
尚未乾燥含有水氣，容易產生
過多氣泡，需特別留意，自然
乾燥時間約三小時。

亮光漆、消光漆、TAMIYA 消光漆

亮光漆可刷在作品表面製造油亮光澤，也
可調製成醬汁或湯汁，但亮光漆的收縮率
較高，若製作過多的湯汁容易下陷，需再
額外補充湯汁，自然乾燥時間約五小時。
用消光漆製作霧面質感，可搭配熱風槍營
造氣泡感。

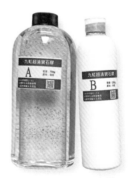

環氧樹脂

在拍賣平臺可買到各種品牌，像是寶
石膠、超清膠等。這類膠水需要 A 劑
與 B 劑依特定比例攪拌使用，所以也
稱 AB 膠。自然乾燥時間約十小時，
所以配料容易下沉，需留意。

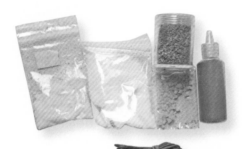

其他素材（仿真花生粉、雪粉、堅果碎、黑色沙、紅色電線）
在拍賣平臺、美術社皆可買到。

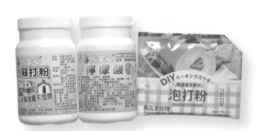

檸檬酸、蘇打粉、泡打粉
一般五金百貨即可購得，用來製作臭豆腐質感。

軟式粉彩條
刮碎可製作辣椒粉及胡椒粉，也可加入黏土調色或上色。

碗盤
黏土仿真食物的作品尺寸較小，像是肉燥飯或湯麵的碗，就可採買茶杯來替代，盤子也可以使用咖啡碟之類。通常大賣場有販售。

Grace 樹脂色土（綠色）
非必需，可用深綠色顏料取代。但書內有部分作品，像是酸菜調色，若使用綠色土會比較好理解。

工具

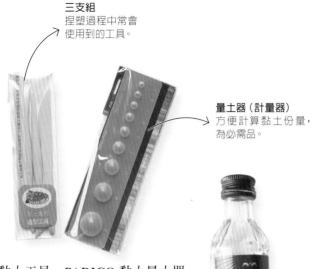

三支組
捏塑過程中常會
使用到的工具。

量土器（計量器）
方便計算黏土份量，
為必需品。

嬰兒油及透明資料夾
黏土操作盡量在透明資料夾上面。若
壓扁或其他過程需於美工刀或資料夾
上操作，為避免黏土沾黏，可先用海
綿沾取嬰兒油塗抹。

黏土工具、PADICO 黏土量土器
購於拍賣平臺，方便計算黏土份量，
為必需品。

伏特加
在便利商店可購得小包裝的伏特加，是 40% 的
飲用酒，因為無色且揮發速度快，不像水容易讓
黏土變的黏膩，所以無論是上色或需要撫平紋
路時，都可用來取代水。若要使用其他比例的酒
精，可自行測試效果。

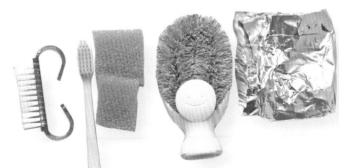

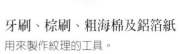

各式吸管或接管
可用來製作米粒、青蔥或辣椒等。

牙刷、棕刷、粗海綿及鋁箔紙
用來製作紋理的工具。

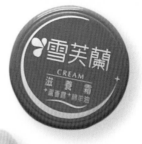

雪芙蘭及布丁杯

雪芙蘭可用來混合黏土，讓已乾燥偏硬的黏土回軟。布丁杯可遮蓋黏土，避免黏土與空氣接觸。

其他小工具

尺、白棒、剪刀、鑷子、美工刀、牙籤、白膠。

熱風槍

用來製作氣泡特效，拍賣平臺可購買到百元左右的平價品，溫度較臺製熱風槍低，但可使用。

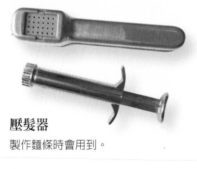

壓髮器

製作麵條時會用到。

竹籤

製作豬血糕及烤魷魚時會用到。

海棉

晾乾黏土用的海棉

水彩筆、海棉粉撲

上色用，小面積用水彩筆，大面積用粉撲。

Chapter2.
作品示範

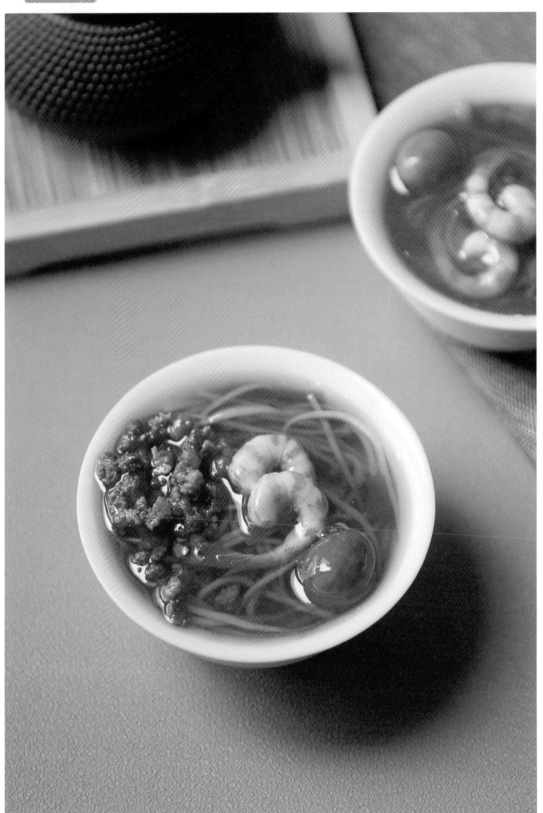

01 擔仔麵

麵體作法

MODENA 樹脂土（H）+素材土（I）+輕量土（G）+黃色漆1滴+少許黃咖啡色顏料。

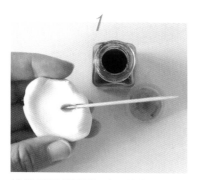

如果想要呈現強烈的黃色油麵感覺，黃色漆可改2滴。

準備壓髮器，這裡使用 1.5mm 孔徑，若無壓髮器也可直接將黏土搓為細長條狀。

放入全部黏土，然後慢慢擠出。

小心地將麵條分開，也可等表面稍微乾燥再分開，比較不會斷。

取幾條並排在一起，放食指繞圈。

成品模樣，等乾燥後再使用。

肉燥、滷汁作法

MODENA 樹脂土（G）＋深咖啡色顏料。

將調好色的黏土取少量幾顆放在粗海棉上，用另一塊粗海棉搓出紋路。

完成之後晾乾。

準備土黃色、紅咖啡色及深咖啡色顏料。

用伏特加或水稀釋顏料，慢慢加入三種顏色，調出喜歡的滷汁色澤。

加入亮光漆。

倒入肉燥攪拌，過程中也可再加入顏料加深色澤。

倒在烘焙紙上晾乾。

滷蛋作法

items

MODENA 樹脂土（G）＋黃咖啡色及深咖啡色顏料。

1

黏土搓圓後，用食指側面滾 1～2下，也可直接用捏的。

2

完成雞蛋形狀，待乾燥上色。

3

準備黃咖啡色及深咖啡色顏料，加少許伏特加或水。

4

刷在滷蛋表面，不需要太均勻。待乾燥後使用。

豆芽菜及韭菜作法

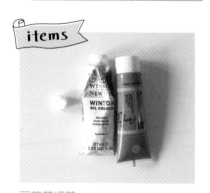

items

豆芽菜細莖：
素材土（G）＋少許白色及黃咖啡色顏料。

1

將完成調色的黏土取（B）份量，搓 3.5cm 的長水滴。

2

部分水滴的尖端可彎折或整根彎曲。全部土量約可做出 18～20 根。

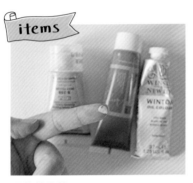

items

豆芽菜子葉：
取素材土（B）+ 少許黃色、綠色
及白色顏料。

1

每次皆取少量搓成水滴。

2

將水滴的圓胖端對剪開來。

3

放在工具上捏扁。

4

將兩瓣撥開。

5

完成模樣。

6

將子葉放在豆芽尾端，交接處可用
伏特加或水糊順。

7

只需部分做子葉即可。完成後等待
乾燥上色。

8

將沒有子葉的一端拍上黃咖啡色顏
料。

9

若兩端都沒有做子葉，就直接將一端拍色。

10

部分尾端可用指甲捏斷，呈現平口狀。

11

完成上色。

韭菜：

MODENA 樹脂土（E）+ 綠色顏料及少許黃漆。

1

把調好的黏土分成兩份，其中一份保留做香菜，另一份搓長至 5 ～ 6cm 壓扁。

2

將壓好的黏土放在已塗抹嬰兒油的吸管上。

3

乾燥後取下，將兩邊修剪工整。

4

再剪成一段一段。

1

將剛做韭菜時所保留的另一半黏土加入更多綠色。搓圓壓扁為直徑 2 ～ 2.2cm。

2

用牙刷壓出表面紋路。

3

再用牙籤刮碎成一塊一塊，像香菜切碎樣子。

4

完成之後晾乾備用。

蝦子作法（2隻的量）

items

MODENA 樹脂土（G）+ 少許白色及極少橘漆，混合之後分成兩份，每份皆搓水滴 4.5cm。

1

將水滴尖端約 0.5cm 處，水平剪一刀，這是尾柄。

0.5

2

再將尾柄下方的黏土垂直對剪成兩半，這是尾巴。（可先看步驟12完成圖，比較好理解）

3

用工具將尾巴桿薄。

4

再用工具壓出線條紋路。

5

將中間稍微剪開。

6

兩片尾巴合一起。

7

尾柄位於蝦背,另一面是蝦肚,靠近尾巴 1cm 蝦肚用工具滾平。

8

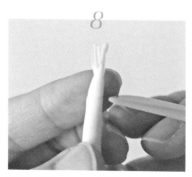

尾柄往前 0.5cm 處做出一整圈記號。

9

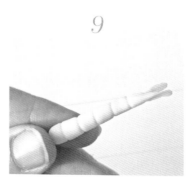

再往前做出四圈。

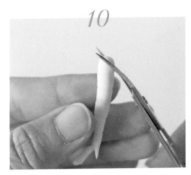

10

頭部斜剪一刀。

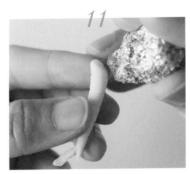

11

用鋁箔紙壓出皺褶紋路。

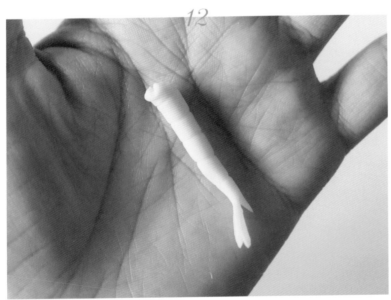

12

完成模樣。

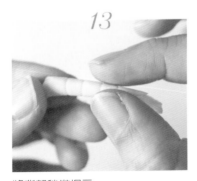

13

將背部稍微捏扁。

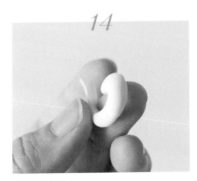

14

慢慢捲起來。

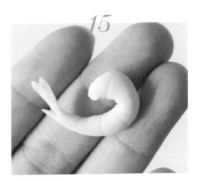

15

捲好的模樣。

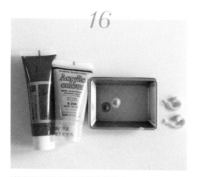

16

準備橘紅色及黃色顏料。

17

兩色少量加水或伏特加攪拌成橘紅色，顏料不要太多，保持薄透。

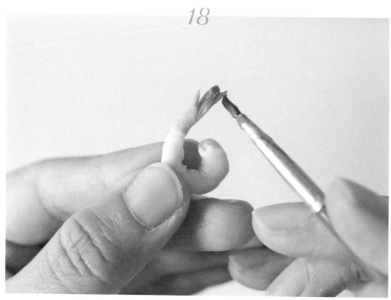

18

先刷蝦尾及尾柄 ，這二個部位的顏色要比身體深。

19

將水彩筆上面的顏料在溼紙巾上刷淡，再刷於圈圈間的區域。

20

完成品。

組合

 items

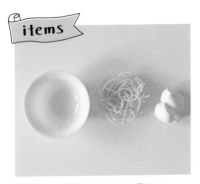

湯碗（口徑 6.3cm × 高 2.9cm，
約 35mL）

Point! 碗內可先用任何便宜的
黏土約 2（1）土量墊高，
乾燥後放作品。

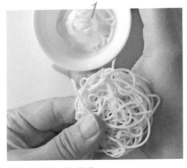

1

將乾燥的麵條放入。

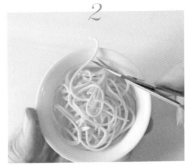

2

修剪過長的麵條。

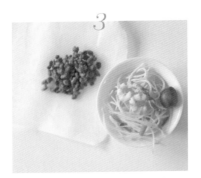

3

除肉燥外的配料，可先試著擺盤。

4

準備環氧樹脂 A 劑 15c.c.，B 劑
5c.c. 混合均勻。

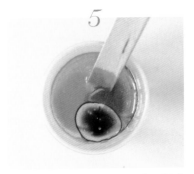

5

加入黃色精 4 滴、紅色 1 滴、咖啡
色 2 滴。

6

湯汁顏色差不多調成這樣即可。
（各廠牌色精飽和度略有差異）

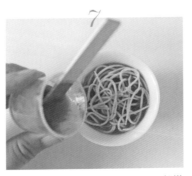

7

接著慢慢倒入碗內，保留一半備
用。

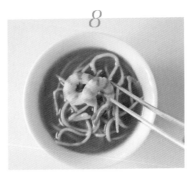

8

放入兩隻蝦子。

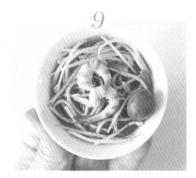

9

再放上豆芽菜及滷蛋。

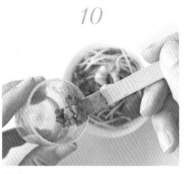

10

將肉燥倒入湯汁杯中攪拌，以增加
黏性。

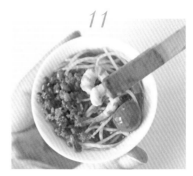

11

然後鋪在碗內喜歡的位置。

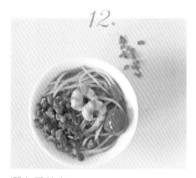

12

灑上香菜末。

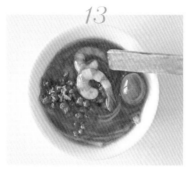

13

一般擔仔麵的湯汁較少，所以可視
需求決定是否將全部備用湯汁倒
完。

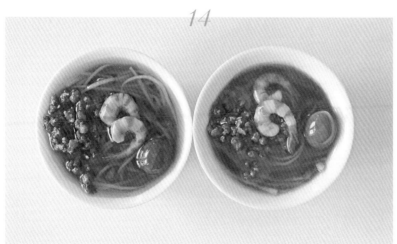

14

食材表面要沾取
湯汁以增加光澤。

大腸蚵仔麵線

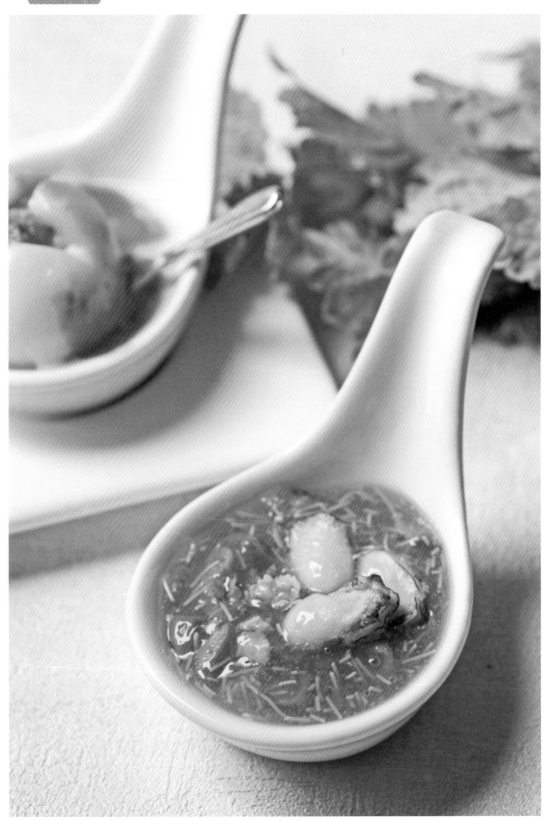

麵體作法

items

調製豬大腸油黏土：
素材土（G+F）、少許白色及少許
黃咖啡色顏料。

items

調製豬大腸皮黏土：
素材土（G）+MODENA 樹脂土
（G）+ 黃咖啡色及紅咖啡色顏料
（1:1）。

1

先在養樂多的吸管上塗抹嬰兒油。

2

將油及皮各分兩份，各搓長 8cm，
壓扁至約 1.8cm 寬。

3

將油疊在皮上方。

將油當內裡，包覆吸管，交接處要
糊合以免裂開。

5

用粗海棉壓出表面紋路。

6

完成第二條製作。

待一小時表面微乾燥後即可薄刷紅
咖啡色顏料。

8

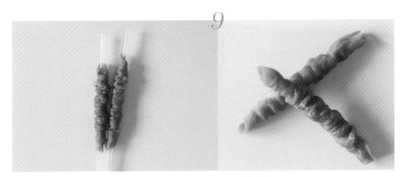

9

將微乾的豬大腸擠壓成皺褶狀。

兩個都做好之後，待 4～6 小時再取出，避免變形。

10

11

以剪刀剪成片狀。

若想要油多一些，可額外調製油的黏土塞進腸子裡，再用牙籤搓合。

蚵仔作法（含蚵仔煎的蚵仔數量）

items

1

2

調製蚵仔黏土：
素材土（H）+MODENA 樹脂土（H）+少許白色及極少黑色顏料。

將黏土分成 6～8 顆有大有小的土團。

搓成 1.5～2cm 胖水滴狀。

大蚵仔（左圖）：水滴胖端朝下，尖端是外套膜（裙邊）。
小蚵仔（右圖）：水滴尖端朝下，胖端是外套膜（裙邊），
大小都可製作。

3

小蚵仔：
利用工具將上方胖端切兩刀分成三
份（大蚵仔做法相同，只差上方是
尖端）。

4

用工具將前面第一片邊緣壓薄。

5

撥成自然的波浪曲線。

6

後面第三片的邊緣也要壓薄。

7

空間太小不好壓，可小心地用美工
刀再切開些。

8

最中間處夾成一條線。

9

側面看起來呈清楚三片狀，稍微夾合，不要太開。

10

用工具將左邊先壓凹。

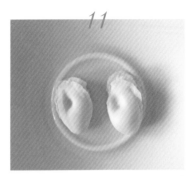

11

再用吸管將洞戳破（這個洞是貝柱的洞）。

items

貝柱肉的黏土：
素材土量（F）＋少許白色及黃咖啡色顏料。

1

取少量填進洞裡。

2

多餘黏土或太高的部分剪除。

3

再用工具壓合壓凹。

items

準備乾燥的蚵仔＋黑色顏料＋細水彩筆。

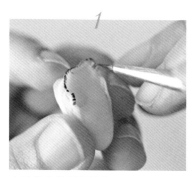

1

由外往內繪製短線條。

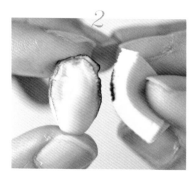

2

由於蚵仔麵線的蚵仔會裹粉來增加滑潤感，因此若不想用水彩筆畫線，也可簡單的用粉撲拍打黑色顏料在外緣。

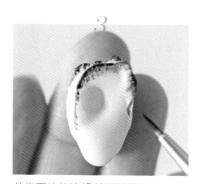

3

前後兩片的邊緣都要繪製黑色。

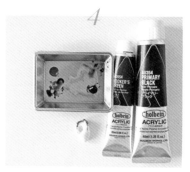

4

準備綠色、黑色顏料，還有伏特加或水，將顏料稀釋至極淡。

5

先在溼紙巾上試色，確認顏色是否為很淡的墨綠色。

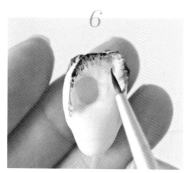

6

從裙邊往內畫，範圍約 5mm 左右。

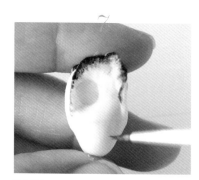

7

正面也可局部上色。

8

乾燥後的模樣。

1

2

調製麵線黏土：

MODENA 樹脂土（I）＋輕量土
（G）＋黃咖啡色及深咖啡色顏料，
同擔仔麵作法壓出麵條，使用最細
的洞洞模。

將乾燥後的麵條剪為小段。

取任何便宜的黏土約 2（I）土量，
用白膠黏在湯匙上墊高，要完全乾
燥才可使用。

point! 湯匙口徑 5.5cm
× 高 6cm。

3

4

5

將素材土土量（G）加伏特加或水
攪拌成泥狀。

蚵仔放入沾取後，待乾燥再使用。

也可使用熱風槍加速乾燥。

6

乾燥後的表面會有微透粉漿質感。

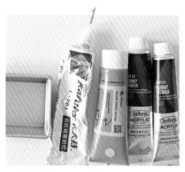

1

準備攪拌盤、卡夫特膠、黃咖啡色、深咖啡色及紅咖啡色顏料。

2

擠出卡夫特膠半條,約 20mL,也可先擠 10mL 分兩次製作。加入少許黃咖啡色、紅咖啡色及深咖啡色顏料。

3

再加入少許白色顏料,讓羹湯顏色不要太透明。

4

慢慢加入麵線,整碗約(G)量,也可視需求增減。

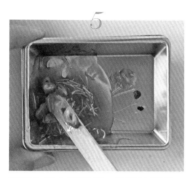

5

再加入豬大腸攪拌,份量依需求,攪完倒入湯匙內。

6

完成上述步驟,做完約湯匙的 8 ~ 9 分滿,再放入 3 顆蚵仔。

7

最後放入香菜葉(P.61 作法)。

8

也可以加入蒜末(MODENA 樹脂土〔D〕+ 白色 + 黃漆,調成淡淡的黃色,同擔仔麵香菜作法,用牙籤刮碎)。

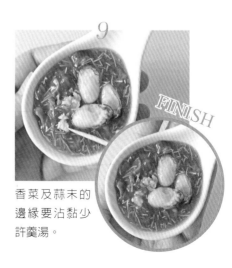

9

FINISH

香菜及蒜末的邊緣要沾黏少許羹湯。

03 蚵仔煎

HAND MADE

HAND MADE

 萵苣作法

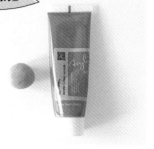

調製萵苣黏土：

MODENA 樹脂土（G）＋素材土
（G），加深綠色顏料調成深綠色，
分兩份。

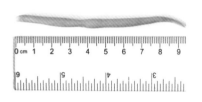

每份皆搓 8 ～ 10cm 長。

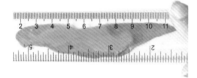

直尺壓扁至大約 1.5cm 寬。

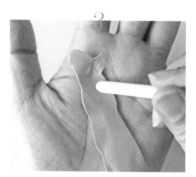

黏土放掌心，用白棒由內往外滑出
波浪。

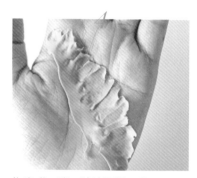

先完成一邊，波浪不須工整。

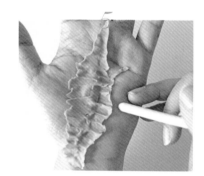

再完成另一邊。

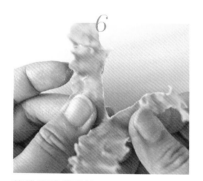

乾燥後撕成兩半。

再撕成小碎塊。

準備 MODENA 樹脂土（1）＋素材土（1），混合均勻後分成兩份。

1

一份加入黃色顏料，以及極少許黃咖啡色顏料。

2

另一份加入白色顏料。

3

兩色各分成 5 份，隨意分散放置。

4

直尺先壓合一次。

5

隨意撕碎亂疊。

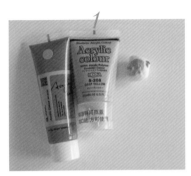

6

將萵苣塊鋪在散蛋上面，用已揉皺的鋁箔紙壓出紋路並壓合。

7

也可製作豆芽菜放入。

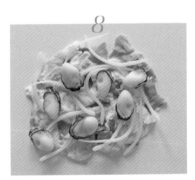

8

接著放入蚵仔，數量隨意。

9

準備素材土（I），搓圓壓扁捏薄，
黏土有破裂無妨。

10

鋪在上方，邊緣糊順。

11

再取一份素材土（I），捏薄撕碎多
塊，繞成一個圈圈。

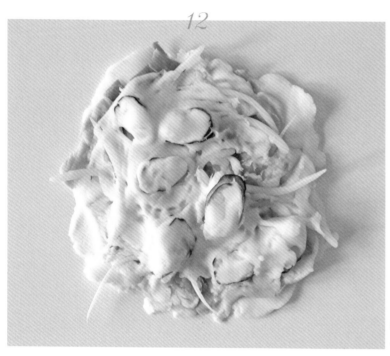

12

疊在邊緣的底部，要露
一部分出來。

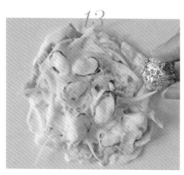

13

將交接處壓出紋路。

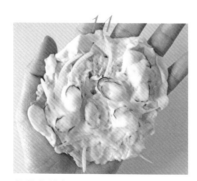

11

部分交接處可以對折再壓紋。

15

將素材土（I+H）用伏特加或水攪
拌成泥狀。

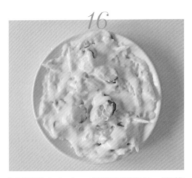
16

隨意鋪在上方，製造厚薄不一的效
果。

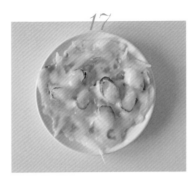
17

乾燥後模樣。

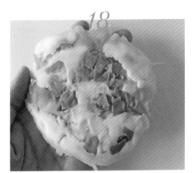
18

背面因為是要放在盤子，所以不用
美化處理。

上色及醬汁

items

將土黃色、紅咖啡色及深咖啡色顏
料（比例不拘）用伏特加或水稀釋。

1

先在背後試刷顏色，由於這是第一
層上色，所以要稀釋淺一點才能刷
在正面。

2

正面刷完的效果。

3

準備亮光漆、紅咖啡色及深咖啡色
顏料。

4

將顏料少量加入亮光漆內，不用均
勻攪拌，這樣上色才自然。

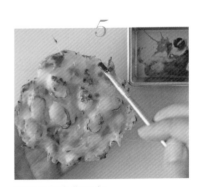
5

局部拍打在作品上。

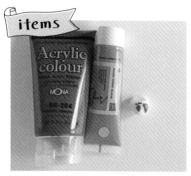

取透明土（I+H），加入較多的黃咖啡色顏料以及較少的橘紅色顏料。

調好顏色後用伏特加或水攪拌成泥狀，當作海山醬。

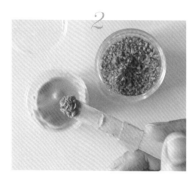

海山醬也可加入市售的仿真辣椒粉攪拌，製造豆瓣醬效果。

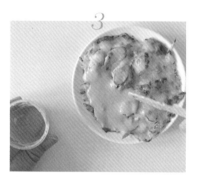

鋪在作品旁。

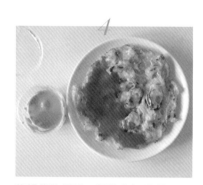

乾燥後的樣子，顏色會加深喔！

FINISH

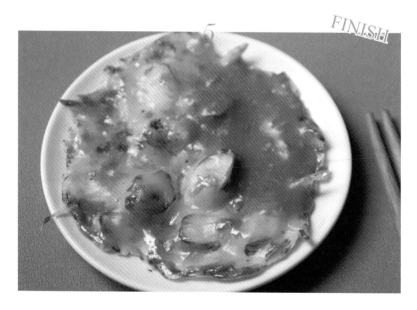

point! 盤子直徑 8.5cm。

04 浮水魚羹

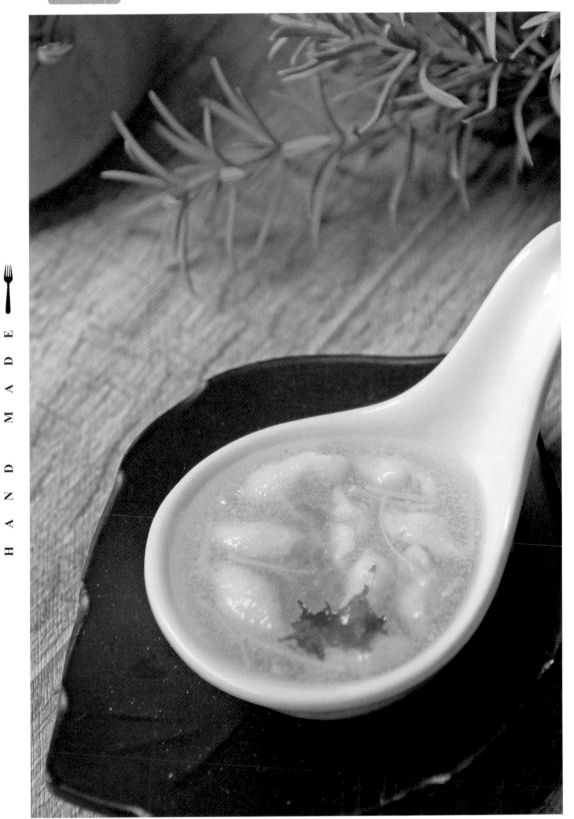

魚漿作法

調配魚漿黏土：

MODENA 樹脂土（H）、素材土
（H）、白色及黑色顏料（白多黑
極少）

混合均勻之後，大致分成 10 份。

用粗海棉搓出紋路，保持中間胖兩
端較細的形狀。

用鑷子補強，在表面
夾出明顯紋路。

接著用已揉皺的鋁箔紙壓出凹凸效
果。

大約完成 10 個大塊魚漿。也可將
大魚漿夾成兩塊，做出數量較多的
小魚漿。

小魚漿同樣要塑形成中間胖兩端細
的形狀。

小魚漿完成。

嫩薑絲作法

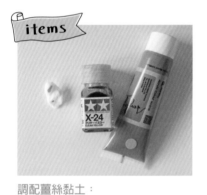

items

調配薑絲黏土：

MODENA 樹脂土（E）、素材土
（E）、黃漆 0.5 滴、少許黃咖啡
色顏料。

搓 4cm 長，壓扁至 1.5cm 寬。

待微乾燥或全乾燥後，用剪刀剪成
細絲。

每根再剪成
2～3 段。

放在掌心搓揉出曲線。

組合

取便宜的黏土土量 2（I），填在湯匙內墊高，要完全乾燥才可使用。

:point: 湯匙口徑 5.5cm × 高 6cm。

擠出卡夫特膠約（I+H）量。

加入白色顏料。

4

再加入少許黑色顏料。

5

攪拌成圖片中的顏色。

6

加入市售的雪粉攪拌均勻。

7

完成後模樣。

8

加入嫩薑絲。

9

加入魚漿，數量可依需求。

10

倒入湯匙內，調整食材位置。

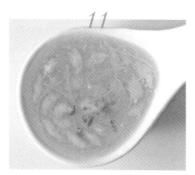

11

加入香菜葉。

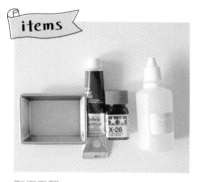

items

製作烏醋：
準備亮光漆約（E）量、橘漆 1 滴、
少許深咖啡色顏料。

1

深咖啡顏料要先用伏特加化開，才
可混合亮光漆及橘漆。

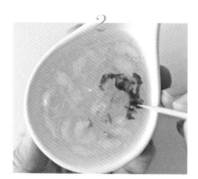

2

攪拌至魚羹上，作品即完成。

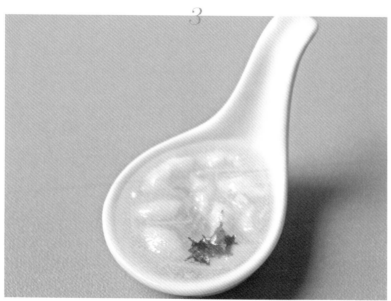

3

這是大魚漿
完成品。

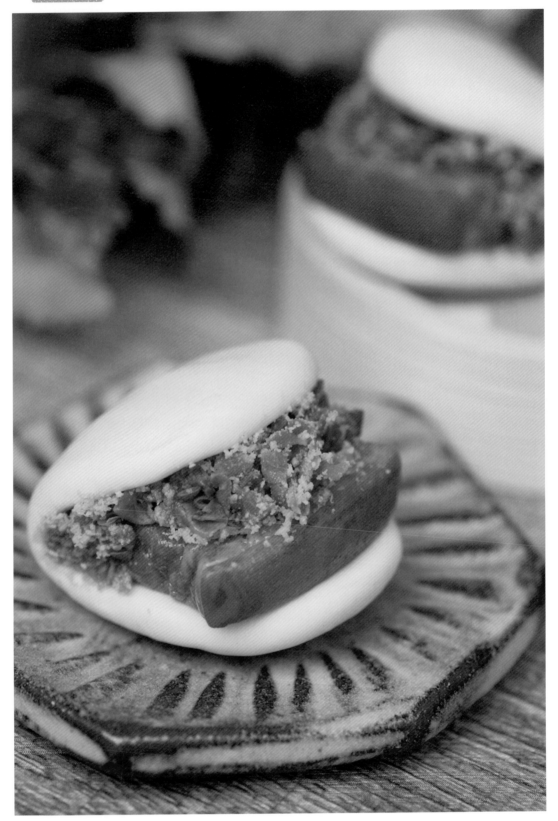

H A N D M A D E

H A N D M A D E

{ step by step }

焢肉作法（二塊焢肉的土量）

調製瘦肉：

MODENA 樹脂土 2（I），加少許
紅咖啡色顏料，混合均勻。

1

混好之後分成兩份，其中一份額外
加入深咖啡顏料。

調製肥油：

MODENA 樹脂土（H）+ 素材土
（H），加少許黃咖啡色顏料。

調製豬皮：

MODENA 樹脂土（G）+ 素材土
（G），加少許紅咖啡色顏料。

1

圖片由左至右分別為：深瘦肉、淺
瘦肉、肥油、豬皮。

2

肥油分成一大二小。

3

淺瘦肉隨意分二份，深瘦肉不用
分。豬皮先保溼不使用。

4

深瘦肉先搓長 5cm，直尺輕輕往下
壓扁，寬度約 1cm。

小肥油也搓長 5cm，同樣輕輕壓扁
至寬度約 1cm 後疊在深瘦肉上。

淺瘦肉採同樣作法，再疊上去。

接著換小肥油，作好疊起模樣。

換淺瘦肉作好疊起。

最後一塊大肥油，同樣作好疊起。

直尺從上方的大肥油往下壓合。

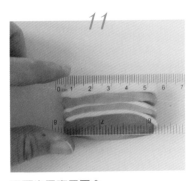
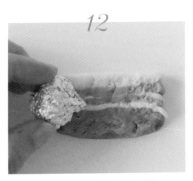
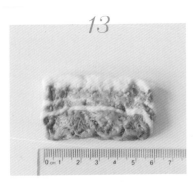

正面也用直尺壓合。

接著正面用已揉皺鋁箔紙壓紋。

壓好之後，長度控制在 6 ～ 6.2cm
左右。

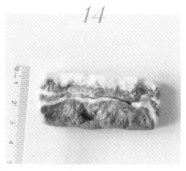

14

高度壓扁至 2.7cm 左右。

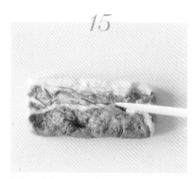

15

正面再用工具隨意刮出肉紋線條。

16

豬皮黏土搓長至 7cm，用直尺壓扁，寬度約 1.2～1.4cm。

17

焢肉上方用溼紙巾或伏特加搓揉溼潤。

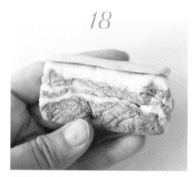

18

將豬皮貼上。

19

用粗海棉壓出豬皮上方紋路。

20

用剪刀將豬皮修剪整齊。（豬皮可比焢肉大一點點）

21

剪過的地方，要用粗海棉壓紋。

22

美工刀從焢肉中間切斷成兩半。

切面也要用鋁箔紙壓出紋路。

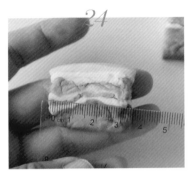

每份皆塑型成 3.5cm 寬。

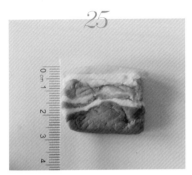

2.5 ～ 2.7cm 高。

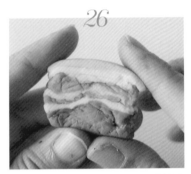

豬皮兩側可往下壓，讓上方看起來
有點圓弧，而不是工整直線。

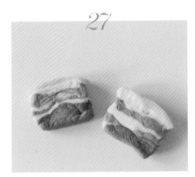

完成後，待表面乾燥，再進行上色。

焢肉上色

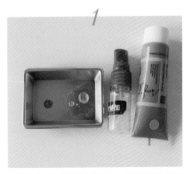

取黃咖啡色顏料加水或伏特加稀
釋，顏色不要太深。

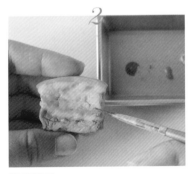

整體薄刷。

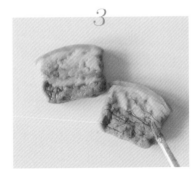

左邊是刷好的模樣。

4

紅咖啡色顏料加少許水或伏特加，
刷在豬皮上方。

5

左邊是刷好的模樣。

6

側面上方也要刷些顏色。

7

調配滷汁，亮光漆加紅咖啡色顏
料。

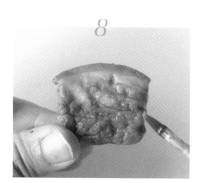

8

拍打表面。

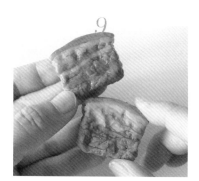

9

左邊是上色後。

10

再加入深咖啡色顏料。

11

局部拍打，讓顏色有層次感。

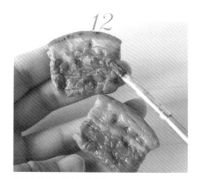

12

左邊為拍好後模樣。

items

調製刈包麵皮：
MODENA 樹脂土 2（I）+ 輕量土 2
（I），加少許黃咖啡色顏料。

搓長 7cm。

兩端塑圓頭。

用手掌心慢慢拍扁。

拍扁至大約 4.5cm 寬。

長度約 8cm。

用細牙刷輕壓出表面紋路（這是正面）。

麵皮對折，上方較短，下方較長。

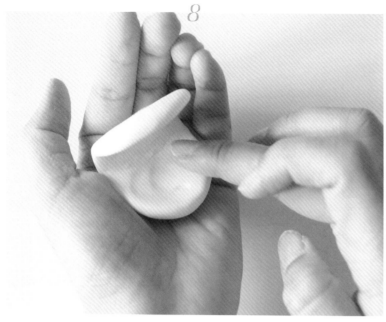

8

用指腹將內部上
下側壓凹。

9

完成後模樣。

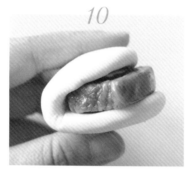

10

將焢肉放入麵皮測試比例,可視想
要的露出範圍做微調。

11

正面。測試完要先取出焢肉。

12

將保鮮膜揉皺。

13

放入麵皮內撐起固定,避免晾乾過
程中塌陷。

items

調配酸菜梗的黏土：
素材土（H）、深綠色顏料（或綠色土 A）、橘色漆 4 滴。

1

調好後分為兩份，其中一份再加入深綠色顏料（或綠色土 0.5A）及深咖啡色顏料，當酸菜葉。

2

準備鋁箔紙及保鮮膜。

3

用保鮮膜包覆整個鋁箔紙，然後揉皺並塗抹嬰兒油。

4

酸菜梗黏土分三份。

5

每份皆搓 3 ～ 4cm 長後壓扁。

6

放在保鮮膜上，如圖覆蓋黏土。

7

慢慢覆蓋每一處。

8

接著捏成球狀。

9

完成後模樣。

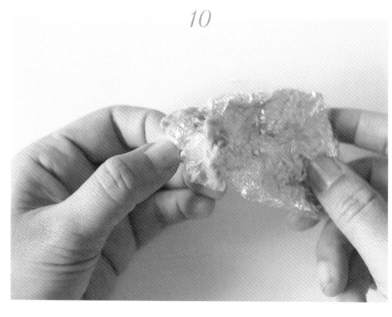
10

打開後，黏土會呈不規則碎裂狀，且厚薄不一。

11

取出。

12

隨意扭轉，待乾燥。

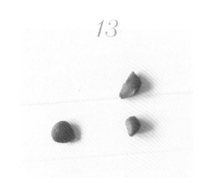
13

酸菜葉也隨意分三份。

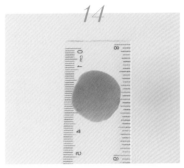

14

每份都搓圓壓扁。

15

放掌心，用白棒的圓端將外圍滑出不規則狀。

16

再用尖端隨意畫出葉脈。

17

完成後取下。

18

同樣做扭轉。

19

三球完成。

20

乾燥後用剪刀剪成絲狀。

21

也可一次拿一疊，這樣剪出來的成品會更自然。

22

酸菜葉與酸菜梗同樣剪法。

items

調製香菜黏土：
MODENA 樹脂土（E）、深綠色顏
料、黃漆 1 滴。

1

香菜梗：
混好後取土量（A），並且將其分
成四球。

2

每球都搓成水滴。

3

將水滴的胖滴處剪成三叉。

4

完成模樣。

5

香菜葉：
再取土量（A），搓水滴。

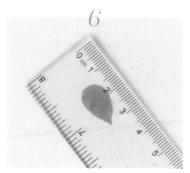

6

用直尺壓扁。

7

表面用粗海棉壓出紋路。

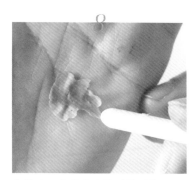

8

放掌心，白棒由內往外做延伸。

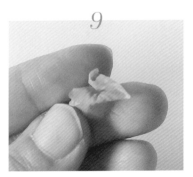

9

隨意扭轉曲線。

10

待乾燥後撕成碎塊。

11

香菜葉完成。

花生粉作法

1

可直接購買市售的仿真花生粉，但由於顏色不是很像，所以可自行染色。

2

將黃咖啡色顏料用伏特加稀釋。

3

攪拌完成。

4

倒入約（H）～（I）量的仿真花生粉。

5

快速攪拌，不需很均勻，也可視需求調整深淺。

6

倒出晾乾，乾燥後使用。

1

將白膠擠在刈包裡（比較長那一面）。

2

焢肉豬皮朝外放入。

3

取出一半的乾燥花生粉，以及適量酸菜，倒入亮光漆攪拌。

4

鋪在焢肉上方。

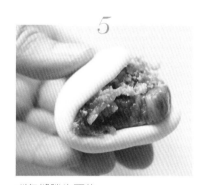

5

刈包縫隙也可放。

6

香菜葉剪小片。

7

剪除香菜梗尖端。

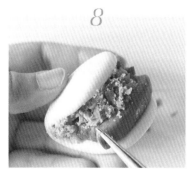

8

沾白膠黏放在喜歡的位置。

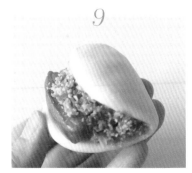

9

完成圖。

 point! 作品尺寸：長 4cm × 寬 4cm × 高 3cm。

06 肉燥飯

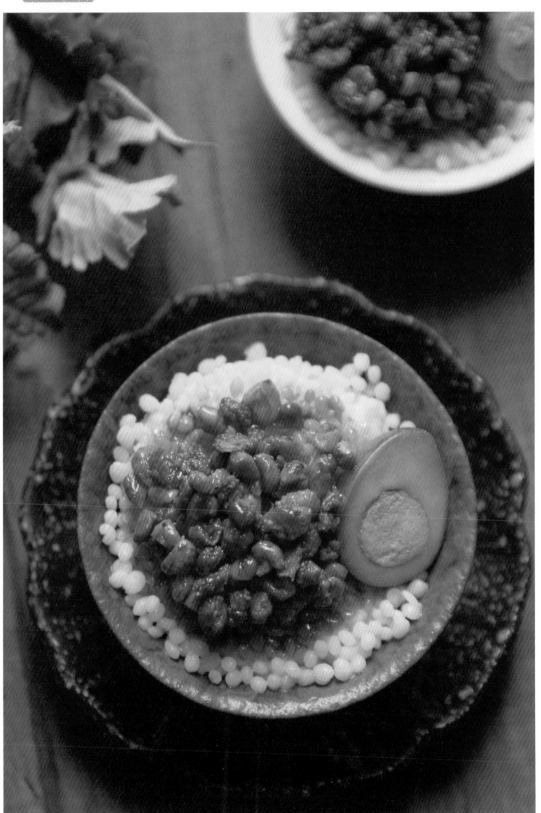

H A N D M A D E

H A N D M A D E

肉燥作法

items

調製豬皮：
MODENA 樹脂土（E）＋素材土（E）、橘色漆 1 滴、紅咖啡色顏料少許。

items

調製肥油（最淺）：
MODENA 樹脂土（F）＋素材土（F），加極少許黃咖啡色顏料。

items

調製瘦肉（最深）：
MODENA 樹脂土（H+G），加深咖啡顏料，顏色要明顯。

1

將豬皮及肥油各搓長約 3cm。

2

各壓成約 1cm 寬。

3

豬皮疊在肥油上，並將邊邊角角捏塑工整。

4

美工刀如圖片，往下壓成兩份。

5

兩份各捏長延伸至 4.5～5cm。

6

用剪刀或美工刀，將肉條剪成小塊狀。

接著用食指、姆指將黏土壓扁一點，這樣比較像肉燥切下的模樣。

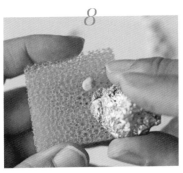

放在粗海棉上，用已揉皺的鋁箔紙壓出肥油紋路。

完成品。

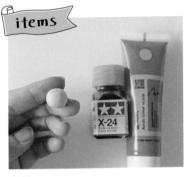

瘦肉撕成小塊放在粗海棉上，用另一塊粗海棉搓揉出肉紋。

依序將所有瘦肉都做完，混合一起晾乾。

滷蛋作法

items

蛋黃：
輕量土（F）+ MODENA 樹脂土（F）、黃漆兩滴、黃咖啡顏料極少許。取土量（D）保留待用（p.68），其他土量搓圓插牙籤。

蛋黃表面微乾或全乾後，白色＋黑色＋綠色，調成灰綠色薄刷。

晾乾 2 ～ 24 小時再使用。

蛋白：
MODENA 樹 脂 土（I）＋素 材 土
（G）、白色及黃咖啡色顏料少許。

●方式一（適合蛋黃較軟時）：
蛋白搓圓壓扁，蛋黃置中放入。

慢慢地將蛋黃包起來。

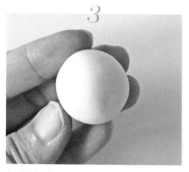

包好之後，用伏特加或水搓揉表
面，去除紋路，接著搓圓。

再捏成蛋形。

用美工刀輕輕切成兩半，然後將形
狀捏正即可。

●方式二（推薦新手，適合蛋黃較
硬時），取蛋白黏土土量（H），
搓橢圓形。

放在量土器（E）的背後。

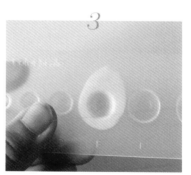

慢慢塑成蛋形，可翻正面看形狀是
否正確。

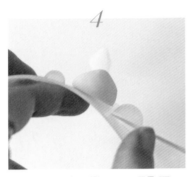

將量土器稍微扳彎，用工具取下。

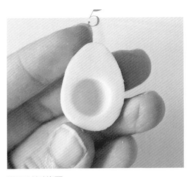

取下的樣子。

將硬掉的蛋黃切成兩半。

蛋白凹槽塗抹少許白膠。

將半顆蛋黃放入。

將保留的蛋黃土量（D）取出少許。

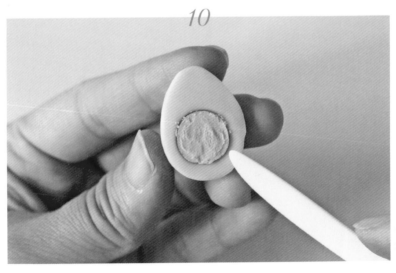

用工具刮表面，製作
蛋黃鬆鬆的樣子。

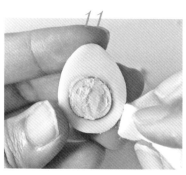

11

用溼紙巾將沾黏在蛋白上面的蛋黃擦除。

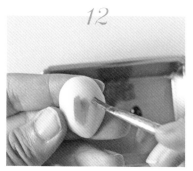

12

黃咖啡色 + 少許深咖啡色顏料 + 伏特加或水，刷於蛋白背面。

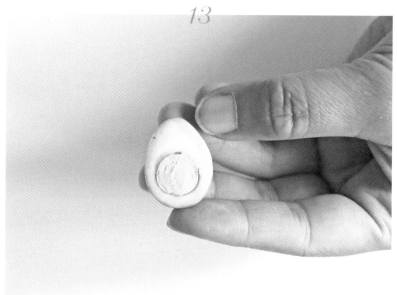

13

切面也要薄刷，範圍如圖所示。

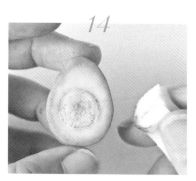

14

再取更多的顏料拍打在外圍，讓顏色有層次感。正面的蛋黃也可以薄拍少許顏料。

15

背面的模樣。

items

調製米飯：
MODENA 樹脂土（I）＋素材土
（I），混合均勻後，取土量（H）
保留組合才用。

1

桌面或資料夾塗抹嬰兒油。

2

取調好的米飯黏土（H），搓圓壓
扁約 4.5cm。

3

取養樂多的吸管沾嬰兒油。

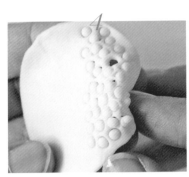

4

在黏土上戳出許多小圓記號。

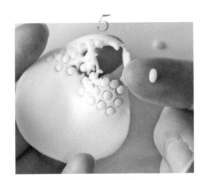

5

取下小圓並搓成米粒狀。

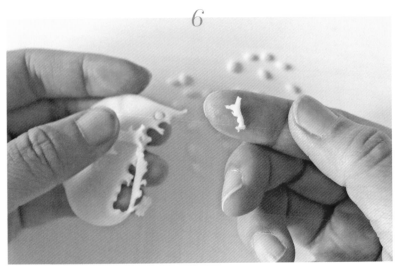

6

也可取小圓以外的少許
黏土搓成米粒狀。

7

依序做完全部米飯土量。（不含保留的土量〔H〕）

8

取市售的碗杯，直徑大約 6cm 左右。

9

取土量 5（I）黏土（便宜黏土即可），鋪在碗內墊高。

10

將保留的米飯黏土（H）鋪在最上方。

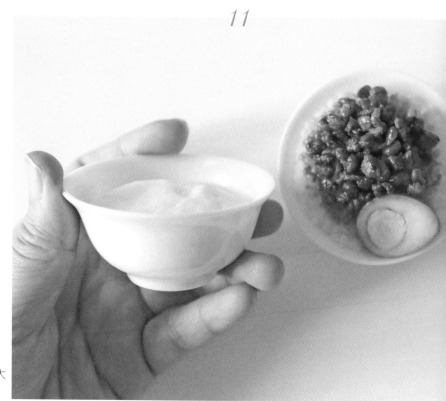

11

鋪好的樣子，大約只有八分滿。

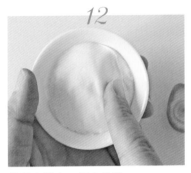
12

將黏土推出一個小角落。

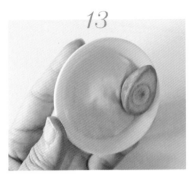
13

放上半顆滷蛋。

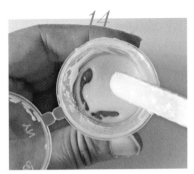
14

取素材黏土（H），加伏特加或水攪拌成泥，要稀一點，像稀飯的水狀。

15

將搓好的米粒分次倒入米飯水內，攪拌均勻。

16

鋪在滷蛋位置以外的白飯上。

17

將滷蛋沾白膠黏上，並且把部分米粒撥到滷蛋附近的縫隙。

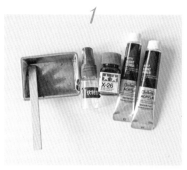

1

將紅咖啡色及深咖啡色顏料先用水
或伏特加攪拌,加入約(H)量的
亮光漆及橘漆 1 滴。

2

攪勻之後的滷汁顏色,也可視需求
加深顏色。

3

將做好的肉燥全倒入攪拌,讓肉燥
表面都有滷汁。

4

先撈一些到中間,再慢慢往外鋪。

5

水彩筆沾滷汁,戳打在米飯間的縫
隙。肉燥附近的米飯都要有沾到滷
汁才自然。

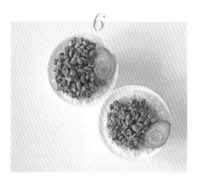

6

深色及淺色滷汁,肉燥飯完成。

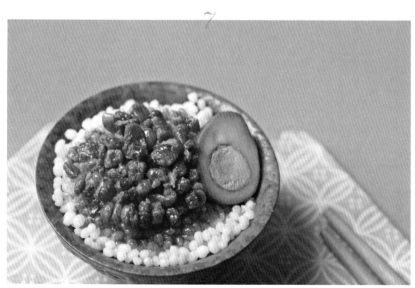

7

使用棕色飯碗也很適合喔。

point 飯碗尺寸:
棕色:口徑 6.5cm × 高
3cm,約 40mL。
白色:口徑 6.3cm × 高
2.9cm,約 35mL。

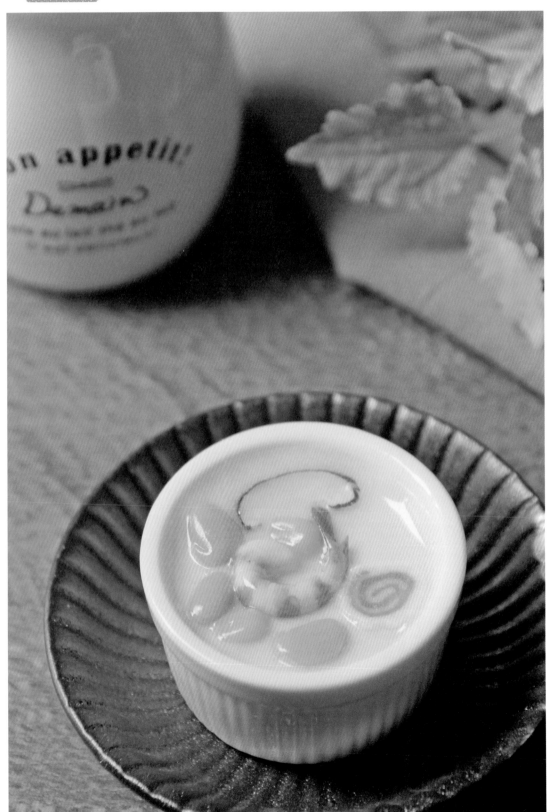

07 茶碗蒸

HAND MADE

HAND MADE

{ step by step }

香菇作法

items

調配香菇黏土：

MODENA 樹脂土（H）＋輕量土
（G），加少許黃咖啡色顏料。

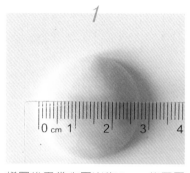

1

搓圓後用掌心壓出約 3 cm 的扁圓
狀。

2

用鋁箔紙壓出表面紋路。

3

鑷子或牙籤由外往內刮出香菇的菌
褶。

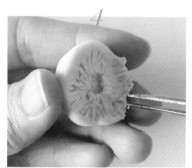

4

靠近外圍區域，由內往外刮。

point! 步驟 3 ～ 4 方向不需制式，
若變形也可換方向或反覆來
回刮，有線條感即可。

5

靠近中間的地方刮出一個凸出的傘
柄。

6

鋁箔紙做出香菇外圍的紋路。

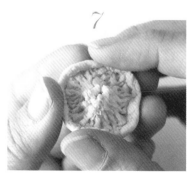

7

將外圍做成內包狀。

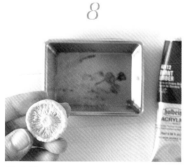

8

黏土乾燥後，再使用深咖啡色顏料
上色。

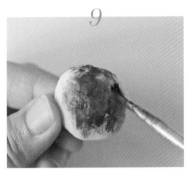

9

水彩筆沾顏料及少許伏特加，刷於
香菇表面。

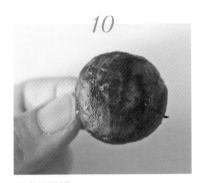

10

完成的模樣。

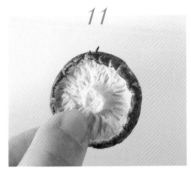

11

外圍往內的地方也要上色。

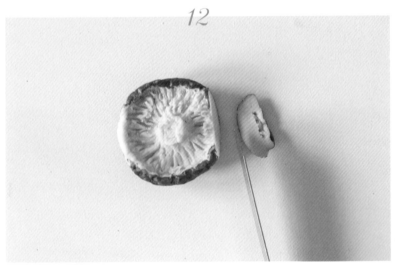

12

顏料乾燥後就可
切片使用。

魚板作法

items

調配魚板黏土：

MODENA 樹 脂 土（H）+ 輕 量 土
（G），混合均勻之後取出土量（G）
染成粉紅色。

1

將白色搓長 8cm。

2

壓扁至 2 ～ 2.5cm 寬。

3

將黏土裁切成 8×2 ～ 2.5cm，切下來的白色黏土可保留之後使用。

4

粉紅色搓長 5cm，壓扁並裁切成 5×1.5 ～ 2cm。

Point! 白色及粉紅色寬度一致，或者白色比粉紅色多一些。

5

將粉紅色疊在白色上，由左邊開始疊，留白在右邊。

6

由左邊往右整個捲起。

7

將步驟 3 的白色餘土搓長條狀後壓扁。（本步驟也可省略）

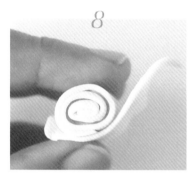

8

繞在外圈，增加白色的厚度。

9

最後尾端直接壓合。

10

用伏特加或水，將壓合處糊順。

11

使用工具或直尺壓出同間距的直線。

12

成品長度控制在 2cm 左右。（2cm 是為了配合茶碗蒸的大小，長度愈長切起來愈小片）

13

待半乾燥或全乾燥後再進行切片。

14

切片後模樣。

毛豆作法

items

調配毛豆黏土：
素材土（F）＋輕量土（B），加黃色及綠色顏料，混合均勻。這個土量可做 4 顆。

1

若顏料色澤太亮，可加少許黃咖啡色顏料，增加暗度。

2

取土量（D）搓長至 1cm 左右

3

塑成豆子狀，扳成微彎狀，外圍微縮。

壓一整圈記號。

用剪刀剪出胚根,剪刀約朝 11 點
方向。

胚根壓貼合。

玉米作法

items

調配玉米黏土:
素材土（E）、黃色顏料,混合均
勻再分成三份。

1

每份都搓成短水滴。

2

將水滴捏扁。

3

用工具或牙籤壓
出胚芽記號。

<div style="text-align:center">*4*</div>

<div style="text-align:center">*5*</div>

<div style="text-align:center">*6*</div>

胚芽短短的即可，不需太長。

乾燥後，將水滴尖端剪成平口。

完成。

組合

<div style="text-align:center">*1*</div>

取土量（2I+H）的黏土，填入盆內
當墊底土

> **point!** 本步驟土量多寡
> 取決於盆器大
> 小，大約填5分
> 滿即可。

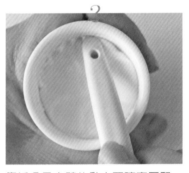

<div style="text-align:center">*2*</div>

靠近盆子內壁的黏土要確實壓緊，
不要有縫隙。

<div style="text-align:center">*3*</div>

調配蒸蛋黏土：
素材土土量（I+H）＋輕量土（H），
加入黃漆2滴，混合均勻。

<div style="text-align:center">*4*</div>

蒸蛋黏土保留土量（G），其他放
入盆內，壓在墊底土上方。

<div style="text-align:center">*5*</div>

確實壓合邊緣。

<div style="text-align:center">*6*</div>

將保留的蒸蛋黏土（G），加入伏
特加或水攪拌成泥狀。

7

倒在盆子上。

8

趁未乾之前，先擺入香菇。

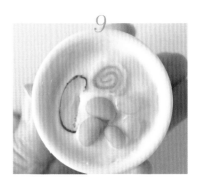

9

接著依序擺入其他配料。

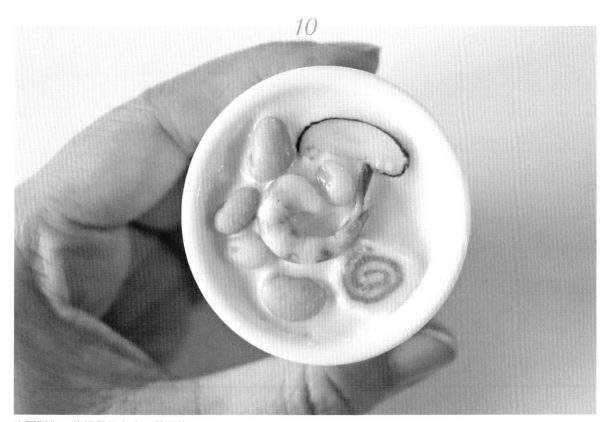

10

也可製作一隻蝦子放上去。蒸蛋乾
燥後，表面要塗抹亮光漆。

 point! 烤皿尺寸：
口徑 5cm × 高 2.6cm。

煎餃

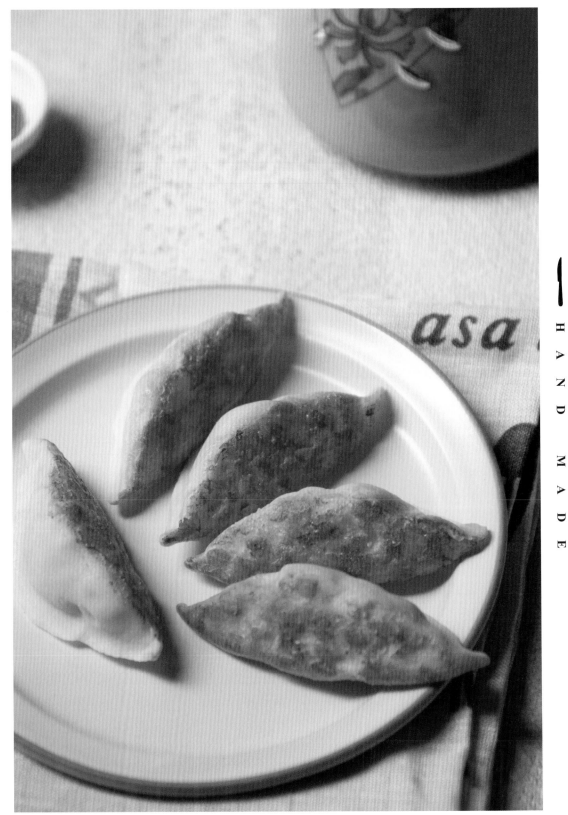

H A N D M A D E

H A N D M A D E

煎餃作法

items

調製煎餃麵皮：（一顆煎餃用量）
MODENA 樹脂土（1）＋素材土 2
（1），加少許黃咖啡色顏料。

內餡：
取出混好的麵皮土量（1），額外加
入紅咖啡色顏料。

1

混好之後大致分 5～6 球，上面隨
意貼綠色土作為青蔥。

2

將剩下的麵皮土量搓成 8cm 橄欖
形。

3

擀棒從中間往上下擀開。（若沒有
擀棒可用白棒）

4

擀至中間高度約 7cm。

5

利用指腹將麵皮外圍壓薄。

6

取粗海棉將整體壓出紋路，這面當
正面。

7

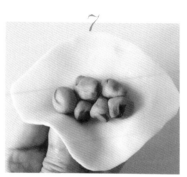

背面朝上，將內餡放在中間，青蔥
要朝下、朝前及其他方向。（不要
朝內即可）

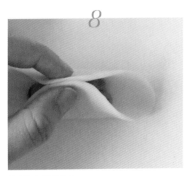

8

先將中間捏合。

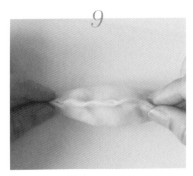

9

再捏合左右兩邊。

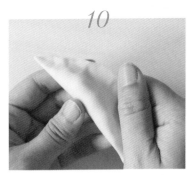

10

姆指、食指順著外圍再捏合一次。

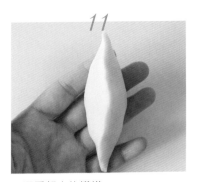

11

正面看起來的模樣。

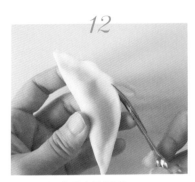

12

將外圍剪成漂亮的圓弧。

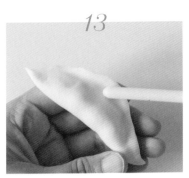

13

白棒順著捏合處壓出記號。

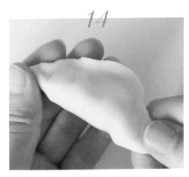

14

左右兩邊往中間擠,讓裡面保有空氣感。

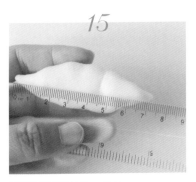

15

底部長度落在 7 ～ 7.5cm。

16

保鮮膜覆蓋鍋貼,用白棒隨意壓出柔和的凹痕。(步驟 16 ～ 17 只做一面)

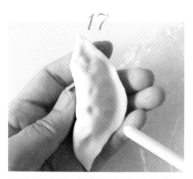

17

掀開保鮮膜，再壓出部分較深的凹痕。

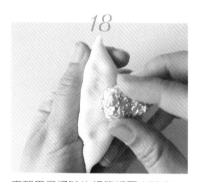

18

底部用已揉皺的鋁箔紙壓出凹痕。

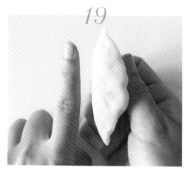

19

底部要明顯看起來有一邊比較直，一邊比較圓弧。

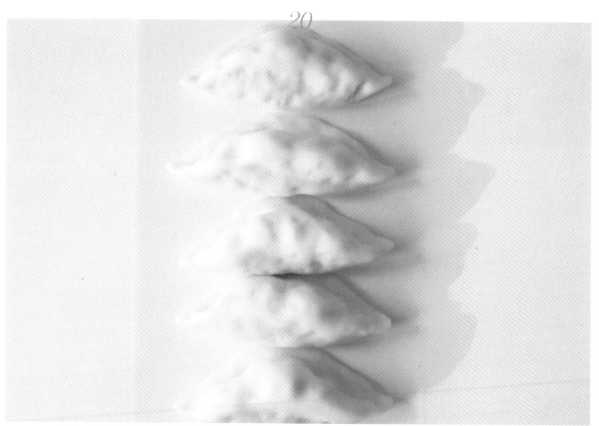

20

把沒有做紋路的面放在海綿上晾乾。

Point. 每顆尺寸：
長 7cm × 寬 2.5 × 高 2.5cm。

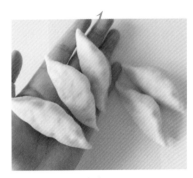

已晾乾定型的煎餃。

取 MODENA 樹脂土（I），加黃咖啡色顏料少許。

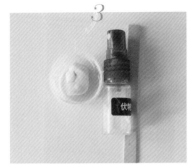

用伏特加或水，將黏土攪拌成泥狀。

不要太稀。

隨意沾黏在煎餃底部。

放在烘焙紙上按壓，像蓋印章一樣。

按壓完成之後，會有平面感。

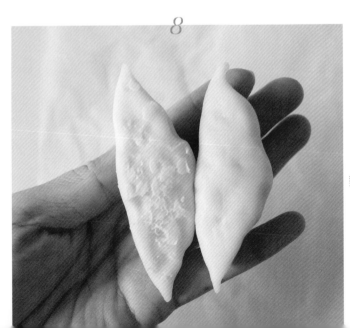

對比圖。

9

可依需求再沾黏更多。

10

如果按壓完成有毛刺，可用手壓合。

11

黃咖啡色顏料加入伏特加或水稀釋。

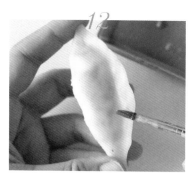

12

整體薄刷。

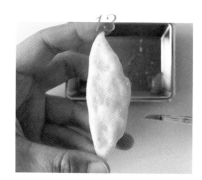

13

底部也要全部薄刷。

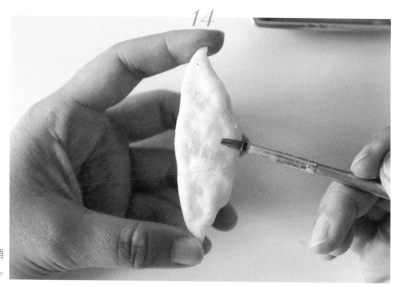

14

再沾取更多的土黃色顏料，拍打在比較凸的地方。

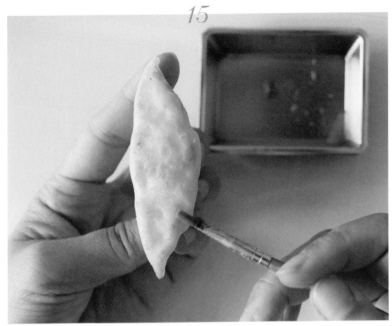

邊緣需特別加深。

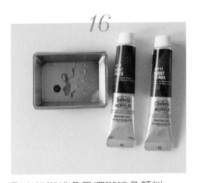

取出紅咖啡色及深咖啡色顏料，一
樣要加伏特加或水稀釋。

拍打在局部。

如果顏色太深，可以馬上用海棉粉
撲拍掉。

邊緣線要比較明顯。

蔓延一些顏色到側邊。

側面看起來的模樣。

22

23

24

底部先薄刷亮光漆，讓煎餃看起來有光澤，這樣煎餃就完成了。

如果要製作焦脆感，可等亮光漆乾燥後，在部分底部刷上消光漆。

馬上用熱風槍將消光漆吹成小小氣泡狀。

25

底部完成後模樣。

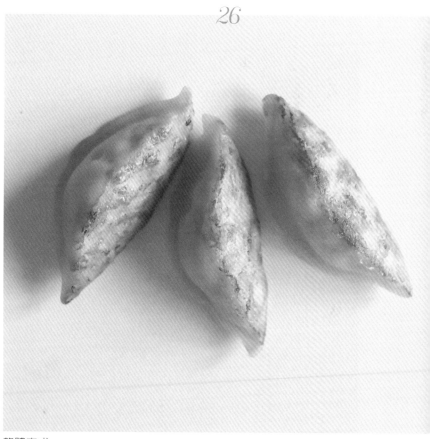

26

整體完成。

09 臭豆腐

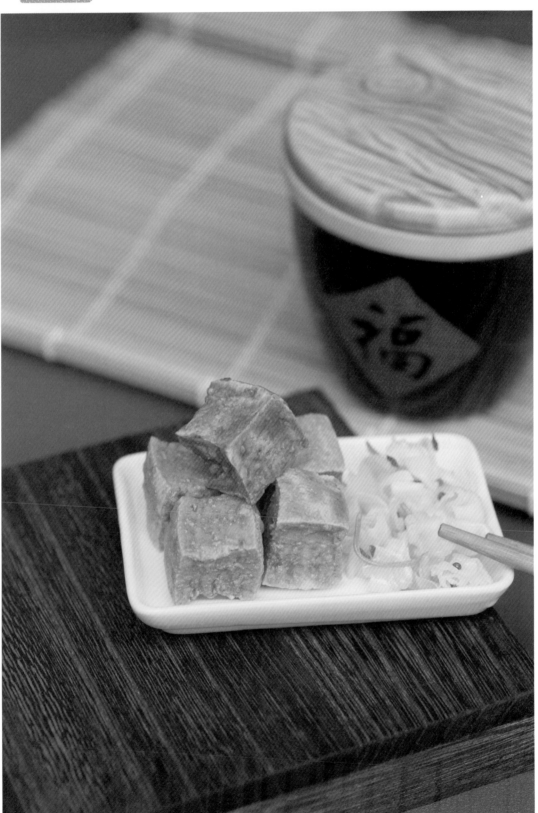

HAND MADE

HAND MADE

豆腐作法

items

MODENA 樹脂土土量 5（I），加入黃咖啡色及深咖啡色顏料，顏色暗沉但不要太深。

1

準備檸檬酸及小蘇打粉，各約（E）的量，加入伏特加或水攪成氣泡水。

2

黏土沾取氣泡水混合均勻，所有氣泡水都要沾完。

3

將黏土塑成 4.2 × 4.2cm 的正方形。

4

厚度約 1.8cm。

5

表面用棕刷大力壓出紋路。

6

六個面都要按壓紋路，然後自然風乾一天，或放入無法調控溫度的簡單型烤箱，約烘烤 15 分鐘。

7

將風乾或烘烤完畢且冷卻後的黏土四面切除，上下不切。

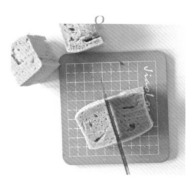

8

將豆腐切成四塊。自然風乾的氣孔較不明顯，但該豆腐的重點是明顯的稜線，不是氣孔，所以不用在意。

items

素材土土量（I），加入少許白色及極少黃咖啡色顏料，混合均勻後分成兩份。

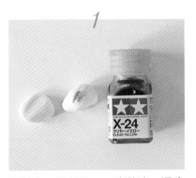

1

取其中一份加入 0.5 滴黃漆，混合後將白色及黃色各分成四球。

2

將黃色其中一球加入少許黃綠色顏料。

3

將白色與黃色貼合在一起。

4

壓扁成直徑約 3cm 的圓片。

5

白棒從圓心或兩色交接處，往外滑出多條凹痕，製造葉子的波浪感。

6

放在黏土計量器（1）後面的圓凸上。

7

用鑷子夾出菜梗紋路。

8

左右側夾出小葉脈。

9

葉脈要立體，但不用太工整對稱。

10

將鋁箔紙揉成球狀。

11

取下葉片服貼在鋁箔球上。

12

待十分鐘後取出，這時會呈現高麗菜剝下來的圓狀。

13

再輕輕塑成一球，製作醃漬軟爛的效果。

14

綠葉也是同樣作法。

15

完成三黃一綠的作品，待全部皆乾燥後再切片。若準備的盤子較大，可製作兩倍的量，看起來比較豐盛。

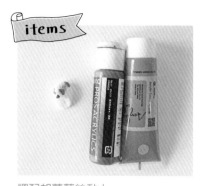

調配胡蘿蔔絲黏土：

素材土土量（G），加入橘色及少許黃咖啡色顏料，混合均勻。

1

搓成 3cm。

2

壓扁至寬度約 3cm。

3

乾燥後剪成絲。

4

若寬度較大可以再對剪一次。

5

剪好的胡蘿蔔絲可放在掌上搓揉成自然曲線。

辣椒作法

辣椒黏土：

MODENA 樹脂土土量（E）+ 橘紅色顏料。

準備多多吸管或快乾接著劑的接管（老鼠尾巴），接著在上面塗抹嬰兒油。

1

●作法一：

將黏土搓圓放在快乾接著劑的接管。

用力搓合。

搓至長度約 3.5 ～ 4cm。

乾燥後拍上橘紅色顏料，接著抽出
管子後就能斜剪。

●作法二：
搓圓後放在多多吸管上。（此方式
做出來的尺寸較大，適合用在強調
辣椒效果）

輕輕搓合至約 3cm 長，太大力會產
生空氣導致脫落。乾燥後拍上橘紅
色顏料，抽出管子即可斜切。

●作法三：
準備市售的紅色銅芯電線（外徑約
2 ～ 3mm）。

用剪刀輕剪紅色膠條，但不剪斷內
芯。

抽出紅色膠條。

4

斜剪中空的紅色膠條。

5

小辣椒片完成。

特效及組合

items

準備消光漆、黃咖啡色及深咖啡色顏料。

再準備泡打粉約（E）量，倒入杯內。

1

加入消光漆約 5c.c.。

2

取土黃色及深咖啡色顏料，約 2：1先用伏特加或水化開。

3

加 3～5 滴至杯子裡。

4

攪拌均勻。

5

將切好的四塊豆腐用牙籤插起。

6

水彩筆沾取調好的醬，拍打在豆腐的六個面。

7

以熱風槍吹出效果。

8

完成後拔掉牙籤，將豆腐用白膠黏在盤子上。

9

泡菜先用剪刀剪成塊狀，大小可視需求。

10

胡蘿蔔絲及辣椒片也一起。

11

杯內滴入約 3c.c. 亮光漆。

12

噴少許伏特加或水稀釋,避免亮光
漆太黏、太亮。

13

將準備好的泡菜倒入攪拌,再倒至
盤子上。

14

完成。

point! 盤子尺寸:
長 8.5cm × 寬 5.5cm。

10 炸雞排

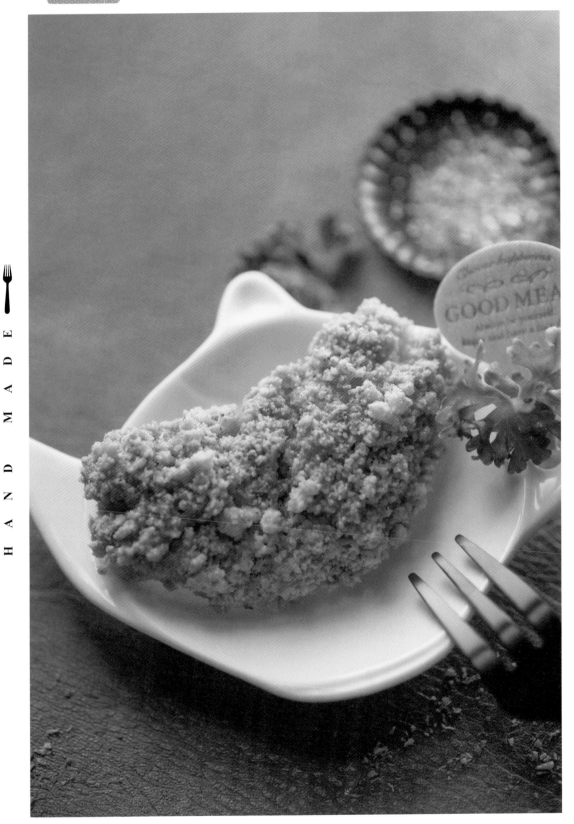

HAND MADE　　HAND MADE

{ step by step }

雞肉作法

調配雞肉黏土：
取輕量土土量 3（1），加入黃咖啡
色顏料調色，要明顯有變色。

1

搓成水滴狀 6～7cm。

2

捏塑成微笑形。

3

用掌心壓扁，取剪刀隨意剪 2～3
刀。

4

將剪過的地方，用已揉皺的鋁箔紙
扭轉出紋路。

5

上方也用鋁箔
紙壓出紋路。

側邊不可以太扁,所以要由外往內壓紋路。

完成的模樣要厚厚的。

左右插入牙籤,待半小時後再裹粉上色。

裹粉作法

將黃咖啡色顏料用伏特加或水化開。

加入亮光漆攪拌。

準備市售仿真炸粉 15mL,先倒入 1 / 3(約 H 量)。

攪拌均勻。

平均鋪在雞肉上。

將黃咖啡色及深咖啡色顏料用伏特加或水化開。

同樣加入亮光漆及 1 / 3 的仿真炸粉攪拌。

不均勻的鋪在雞肉上。

將黃咖啡色、深咖啡色及紅咖啡色顏料，用伏特加或水化開。

同樣加入亮光漆及 1 / 3 的仿真炸粉攪拌。

將側邊及空白的地方補滿，多餘的疊在正面。

完成後模樣。

13

14

待 4 小時讓炸粉半乾燥，或使用熱
風槍加速乾燥。

用鋁箔紙將半乾燥的炸粉壓出部分
缺口。

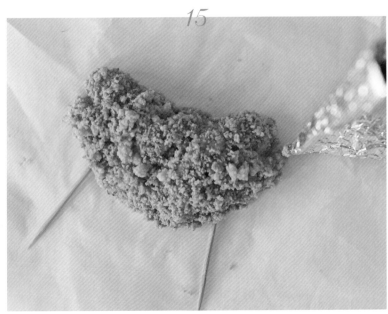

15

正面也壓出不規則
的高低感。

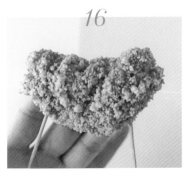

16

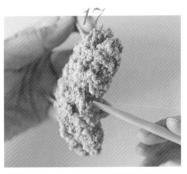

17

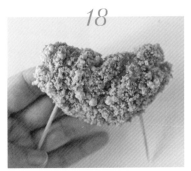

18

完成後模樣。

利用牙籤或工具將部分炸粉掀開，
營造出雞皮與雞肉分開的感覺。

完成。背面也可用同樣方式裹粉。

1

將少許黃咖啡色顏料及亮光漆混合攪拌，不均勻也沒關係。

2

局部拍打在雞排上，製造油亮感。

3

可著重在雞肉的凹槽。

4

用牙籤刮取紅色及黑色粉彩條，讓色粉掉落在雞肉表面，作為辣椒粉及胡椒粉。

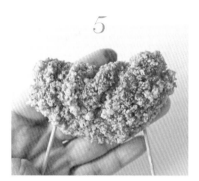

5

完成後的效果，最後將牙籤拔除。

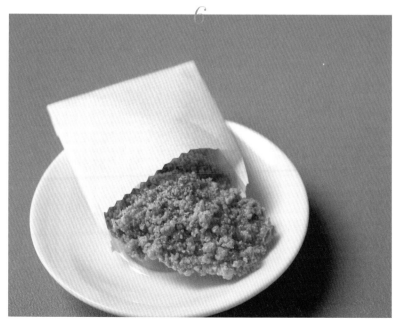

6

可取市售的防油紙袋，剪開後重新黏貼成 5.5×5cm 左右的可愛版紙袋。

 point! 長 7.5cm × 寬 4cm × 厚 1.5cm。

11 烤魷魚

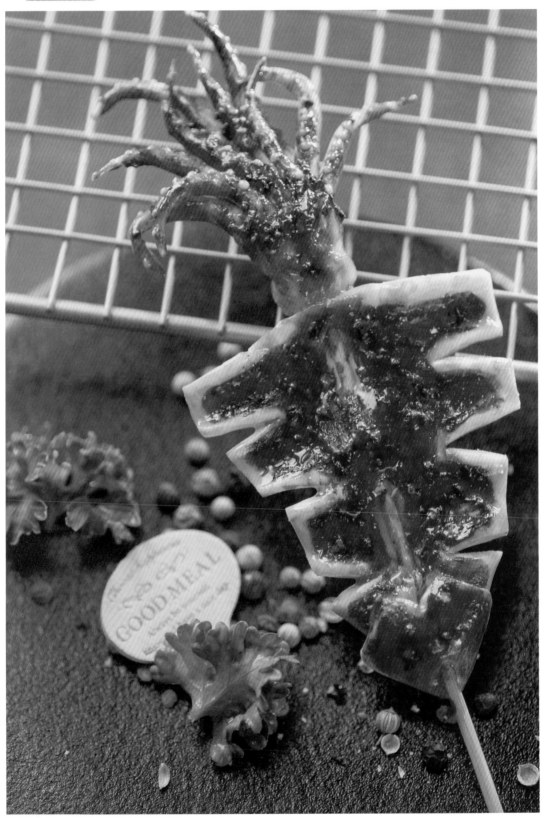

H A N D M A D E

H A N D M A D E

GOOD MEAL

{ step by step }

魷魚鰭、身體作法

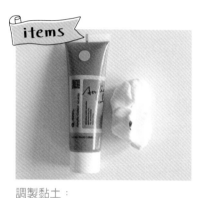

items

調製黏土：
MODENA 樹脂土（2I+H）+ 素材
土 2（I）+ 少許黃咖啡色顏料。

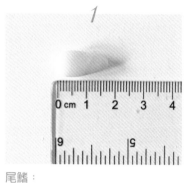

1

尾鰭：
將混合均勻的黏土，取出土量
（F），搓成 2cm 水滴狀。

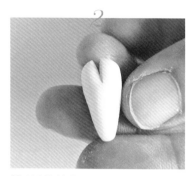

2

將水滴胖端剪一刀。

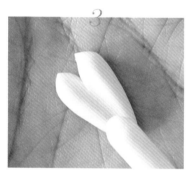

3

白棒在中間先壓出記號。

4

從記號往左桿薄。

5

再從記號往右桿薄。

6

接著在 12 點至 3 點鐘方向斜剪一
刀（短）。

7

再從 3 點往 6 點鐘方向斜剪一刀
（長）。

8

左邊也以同樣方法操作。

重複步驟 4～5，讓魷魚鰭變大變凹。

魷魚身體：

將混合均勻的黏土，取出土量（2I+H），搓成 8cm 水滴狀。

從水滴胖端插入白棒。

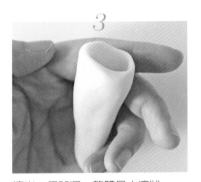

擴出一個凹洞，整體呈水滴狀。

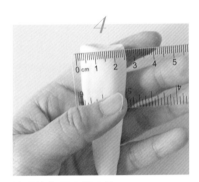

擴張後的洞口寬度約 2.5cm。

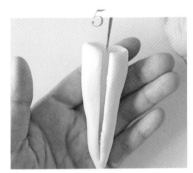

從中間深剪一刀。

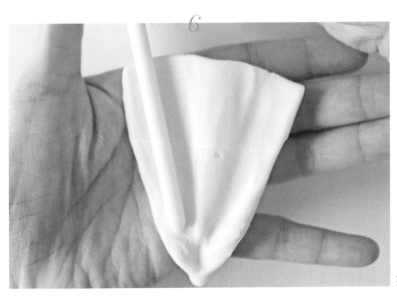

打開後左右桿開。

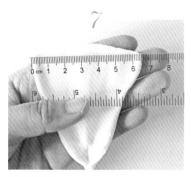

寬度約有 6.5cm。

在整體高度一半的位置，左右邊各剪出一個三角形開口。

剪完後模樣。

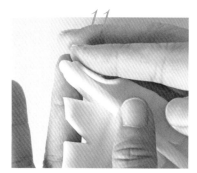

上下端也以同樣方法剪除。

如圖片所示，黏土邊緣貼著白棒塑出微捲模樣。

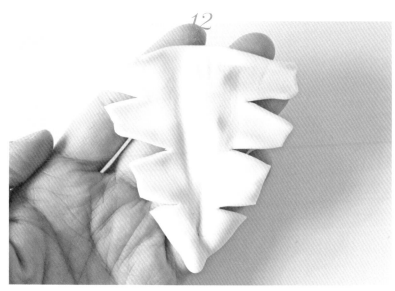

底部三角形也可以微捲。

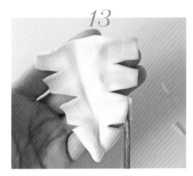

13

將微捲造成的變薄處剪平。

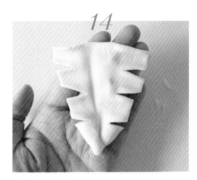

14

完成後模樣。

15

白膠塗抹在尖端處。

16

將魷魚鰭貼上。

魷魚頭作法及組合

1

魷魚觸手：
取出黏土土量（I+H），大致分成
10 份。

2

每份皆搓成雙邊尖的形狀。

3

長度落在 6 ～ 8cm。

4

10 份完成後，先取 5 個排出不同
高低，重點在上方。

5

取剩下的黏土土量約（G），搓短
長條放在圖片所示位置。

6

將剩下 5 個長條繞著短長條貼一
圈。

7

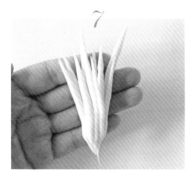

10 隻觸手貼完模樣，下方直接收齊
即可。

8

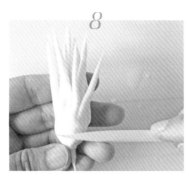

交接處塗抹伏特加或水，用工具稍
微糊合。

9

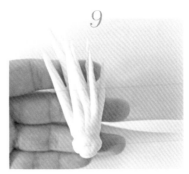

像腰身一樣壓凹一圈。

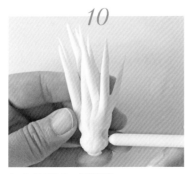

10

左右各壓凹一個眼睛。

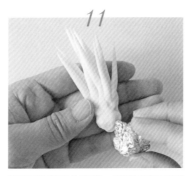

11

用鋁箔紙壓出紋路，讓觸手的交接記號不要太明顯。

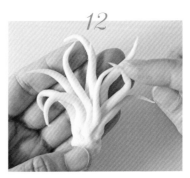

12

接著將觸手做出曲線。

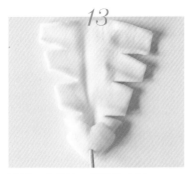

13

準備一支竹籤，將魷魚串起。

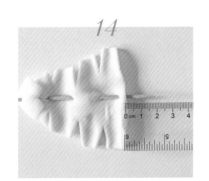

14

竹籤尖端約露出 2cm 長度。

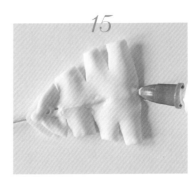

15

在魷魚背面竹籤交接處塗抹白膠，避免上色時滑落。

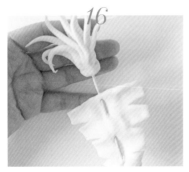

16

竹籤尖端塗抹白膠，將魷魚頭插上。

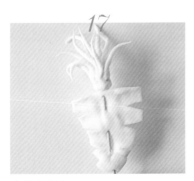

17

完成後模樣。

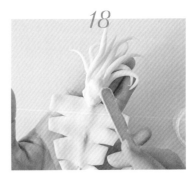

18

頭部可以用素材土的泥塗抹，乾燥之後上色會比較柔和。

外皮膜作法

items

準備紫色及深咖啡色顏料，約 3：1
擠在離型紙或烘焙紙上。

1

將素材土土量（H）加伏特加或水
攪拌成泥狀，加入顏料在紙上攪
拌。

2

上色時，捲曲
的地方是肉，
不要塗抹。

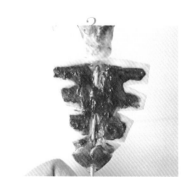

3

魷魚鰭、頭部、觸手都要塗。

4

再加入少許黑色顏料攪拌。

5

著重在外皮膜的外緣，製造遇熱捲
起模樣。

6

頭部及觸手也局部拍上顏色。

7

水彩筆刮起快乾燥的殘泥。

8

乾燥的殘泥就像外皮膜捲起般，隨意黏在身體上。

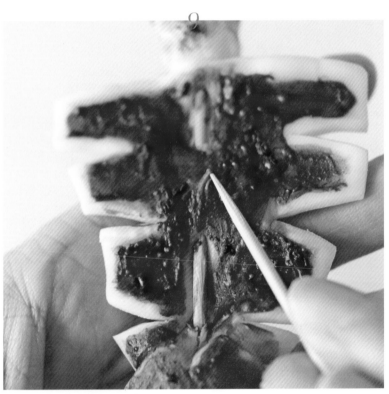
9

牙籤可將部分的膜刮破，露出些許
白肉比較自然

10

完成。

1

吸盤：
素材泥加入少許土黃色顏料攪拌。

2

放入夾鏈袋後剪個小洞。

3

擠在觸手上，待乾燥再塗醬汁。

items

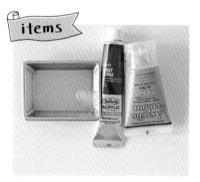

醬汁：
亮光漆＋少許土黃色及紅咖啡色顏
料。

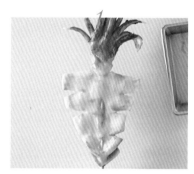

1

先刷在背面的白肉，醬汁要保持透
明感，顏色不要太深。

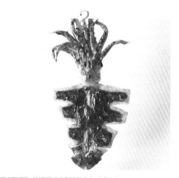

2

正面及背面都要刷上醬汁。

3

再加入少許黑色顏料至醬汁內。

4

局部點在觸手及身體，營造烤完後
的些許焦黑感，作品完成。

 13 ×6 cm。
（不含竹籤）

12 肉圓

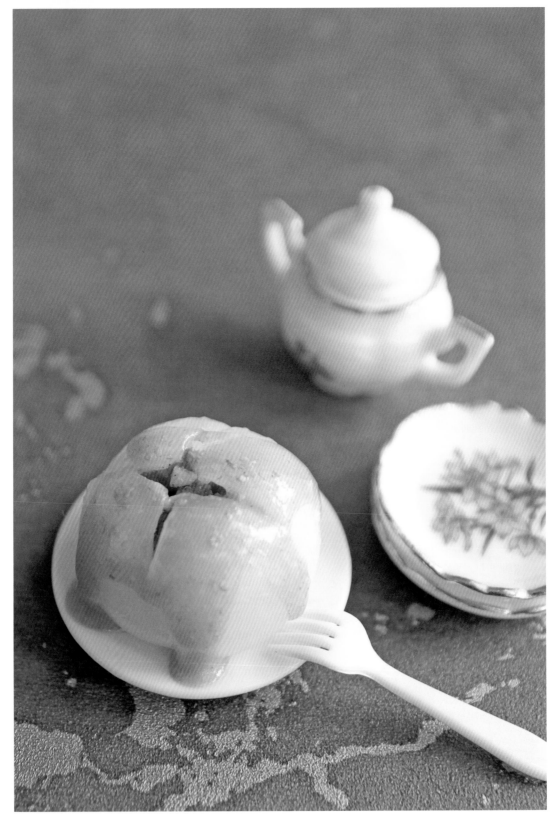

HAND MADE

HAND MADE

肉圓作法

先在湯匙上塗抹白膠,再加入素材
土2(I)當墊底。

調製肉圓黏土:
透明土4(I),搓圓塑成底平上膨
的饅頭造型。

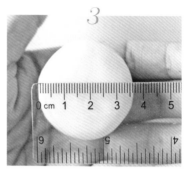

底部直徑約 3.5cm。

可以先放在湯匙測試大小,之後取
下放置於海棉上晾乾。

放置一天待黏土乾燥後,從圓心剪
開。

先垂直剪一刀,再橫
向剪一刀,像十字。

剪除三角形。

剪下四個三角形後模樣。

將裡面的黏土挖除後,收集起來製作餡料用。土量約有(H)~(I)。

挖空後乾燥一天的樣子。

餡料作法

MODENA 樹脂土(F)+ 少許土黃色顏料及黃漆 1 滴。

調配筍乾黏土:
搓 5.5cm 長條。

壓扁至約 1cm 寬。

3

用美工刀壓出多條小直線。

4

再切成三條，等待乾燥。

5

將乾燥後的筍乾剪成小塊。

6

取茶碗蒸的香菇一片，
剪成一碎塊。

7

將肉圓內裡挖出的黏土加入黃咖啡
色及深咖啡色顏料，也可以直接取
新的素材黏土，土量（H）～（I）
即可。

8

也可加入少許黑色沙作為黑胡椒。

9

將筍乾及香菇碎放入搓圓。

10

放置粗海棉上，用鋁箔紙壓出紋路。

11

表面可再補塞一些筍乾及香菇碎，讓餡料更明顯。

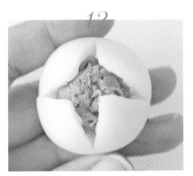

12

塞入肉圓內部。

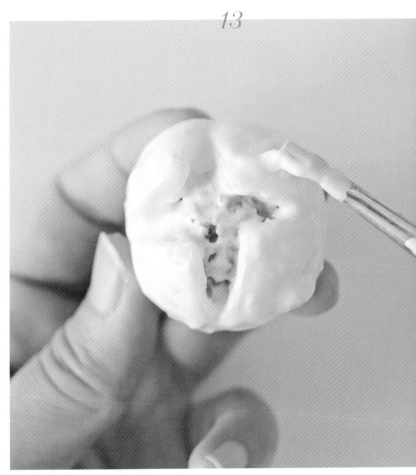

13

肉圓及餡料表面塗抹素材泥，待乾燥後再行組合。

1

將肉圓放在湯匙上,並於墊底的素材土上剪一個記號。

2

將市售叉子插入記號裡,如果沒有也可以省略。

3

準備素材土土量(H),加入少許白色顏料,再攪拌成泥當白醬。

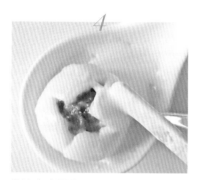

4

塗抹在肉圓的局部及湯匙內。

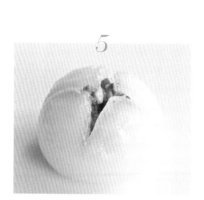

5

透明黏土約二周後會乾,變透明後更仿真。

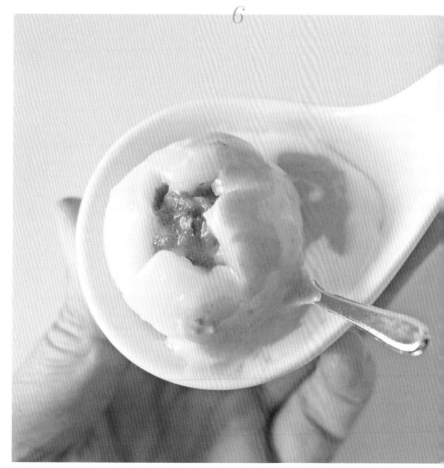

6

最後加上海山醬。
* 海山醬作法可參照蚵仔煎單元。

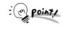 **point** 湯匙尺寸
口徑 5.5cm × 高 6cm。

豬血糕

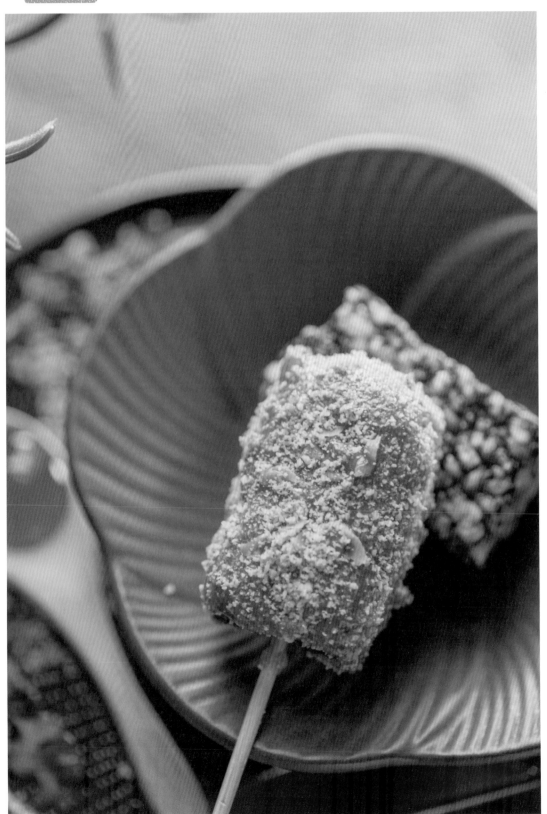

{ **step by step** }

豬血糕作法

1

調製米粒黏土：

MODENA 樹脂土（1）＋素材土（1），混合均勻後像肉燥飯一樣做出米粒，約需要 3（1）的量，乾燥才可以使用。

 Point! 因為豬血糕表面會有醬油膏及花生粉，如果沒有露出來也可以不搓米粒。

2

取黑色樹脂土 2（1），或是MODENA 樹脂土 2（1）染成黑色，沾取已乾燥的米粒。

 Point! 如果沒有製作米粒，請直接取黑色樹脂土量 3（1），並跳過步驟 3～4。

3

再額外取黑色樹脂土（1）當內餡。（才不用搓那麼多米粒）

4

包起內餡，交接處糊合。

5

塑出長 4.5×寬 3×厚 2cm。

6

用美工刀切除四個面，上下不用切。

若切的過程有變形，要再塑回長方形。

取竹籤插入豬血糕。

醬油膏及組合

擠出卡夫特膠約（1）的量，加入黃咖啡色及紅咖啡色顏料。

均勻攪拌為醬油膏。

塗抹在米血糕表面，若想露出辛苦做好的米粒，那就僅塗上方即可。

確認每面都沾好醬油膏。

灑上仿真花生粉。（花生粉也可用黃咖啡色顏料染色）

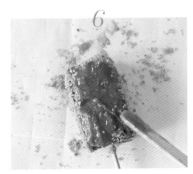

若想要花生粉厚一點，可再塗抹一次醬。

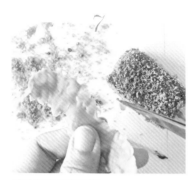

7

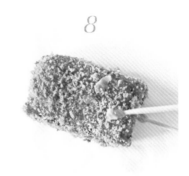

8

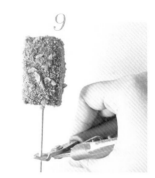

9

剪些綠色葉當香菜。

沾黏醬油膏後鋪在正上方。

最後將竹籤剪短，放在盤子上即可。

10

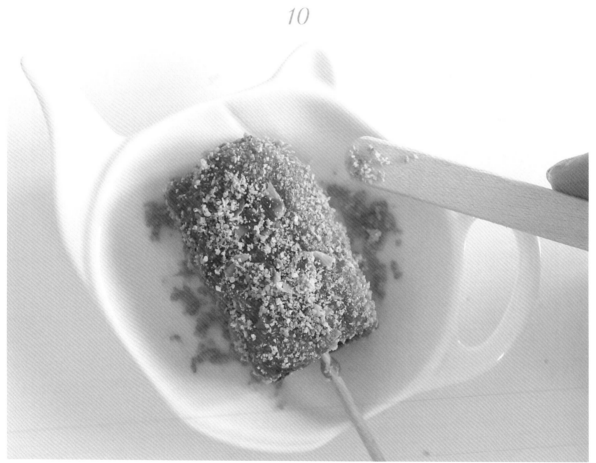

盤面也可灑些花生粉作裝飾。

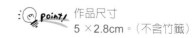

point! 作品尺寸
5×2.8cm。（不含竹籤）

14 虱目魚肚湯

HAND MADE

HAND MADE

虱目魚肚作法

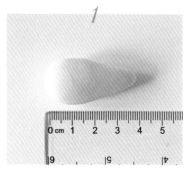

調製魚肚黏土：
MODENA 樹 脂 土（I）＋輕 量 土
（G），搓成 4cm 水滴狀。

放手掌心壓扁。

將兩邊外圍再壓扁。

胖端用直尺推成直線。

12 點
10 點
6 點

確認魚肚角度，假設一邊是時鐘的
12 點到 6 點，另一邊就是 10 點到
6 點。

用食指將中間推出一條線。

完成後模樣。這是有魚皮的面，與
桌面接觸的是內側魚肚。

用美工刀將上方切齊。

以珠針或牙籤將切面刮出細碎狀，
讓它看起來很像魚肉的模樣。

翻到魚肚面，將右邊用伏特加或水抹溼。

以牙刷壓出明顯紋路。

再用工具或美工刀做出魚刺紋理。

另一邊以同樣手法完成。

利用白棒將魚肚凹槽處理得更明顯。

兩邊凹槽要清楚。

調製油脂黏土：
素材土量（G）＋極少許黑色顏料。

鋪在肚子的凹槽內，交接處要糊接
的自然點。

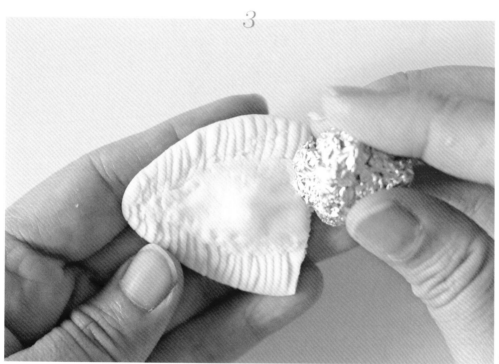

用已揉皺的鋁箔
紙壓出紋路。

白棒滑出中間的凹槽。

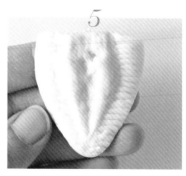

同樣用鋁箔紙壓出紋路。

6

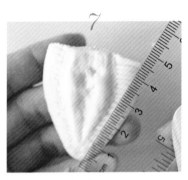

7

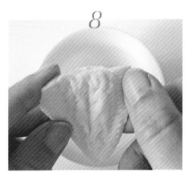

8

最上方的寬度大約有 4cm。

兩邊的長度約 4.5cm。

稍微扭轉出曲線，才不會顯得生硬。

上色

1

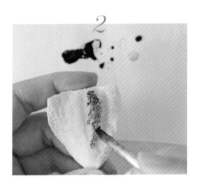

2

準備黑色顏料。

用伏特加或水稀釋，刷在魚油上。

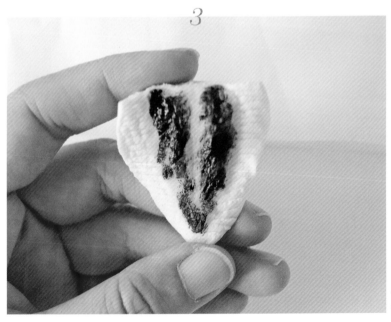

3

刷色不用太工整，要保留些許的魚油不上色。

老薑絲作法

1

調製薑絲黏土：
MODENA 樹脂土（E）＋素材土（E）＋黃漆 1 滴。

2

搓長 4.5cm 後壓扁，寬約 1cm。

3

表面用牙刷壓出紋路。

4

乾燥後，前後拍上黃咖啡色顏料，並剪成絲。

5

寬度不要太寬，盡量剪成細絲。

6

完成後模樣。

韭菜末及蒜酥作法

1

調製韭菜黏土：
素材土量（E）＋少許黃漆及極少許綠色顏料。

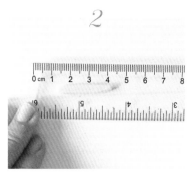

2

搓長約 3cm。

3

黏土擠壓為菱形。

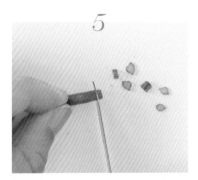

將左右兩邊刻意捏明顯一點，乾燥之後塗上綠色顏料。

乾燥後，表面拍深綠色顏料，再切成小塊。（這裡製作的是韭菜花切碎狀）

準備市售的仿真花生塊，也可直接用樹脂土染土黃色顏料，待乾燥後切小塊。

用黃咖啡色顏料攪拌上色。

放在烘焙紙上晾乾後再使用。

組合

碗內用 4（I）素材土墊高，一定要完全乾燥才能使用。

準備環氧樹脂 A 劑 9c.c. 及 B 劑 3c.c.，加入白色精 3 滴及少許黑色精（也可以使用軟式粉彩條刮粉）。

攪拌均勻之後，加入仿真雪粉（G）～（H）量，作為熬湯時所產生的魚肉小碎塊。

4

湯汁調配至圖片所示顏色即可。

point! 各廠牌色精飽合
度不同，建議慢
慢試色調整。

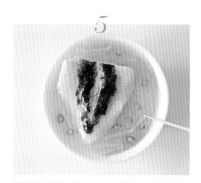

5

將湯汁倒入碗內，接著放上虱目魚
肚、薑絲及韭菜末。

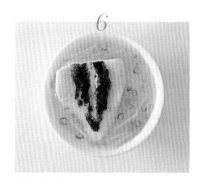

6

最後灑上蒜酥。

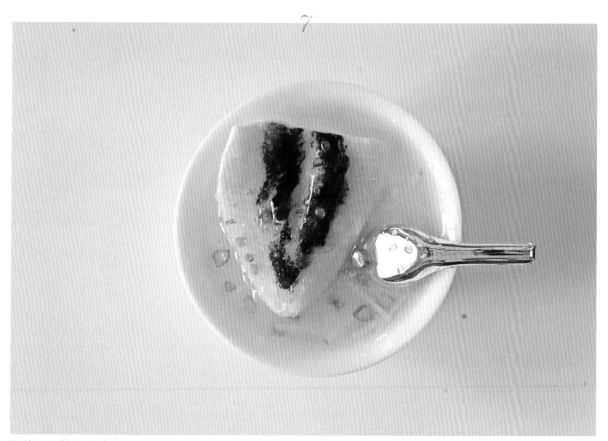

7

可放入市售的仿真食玩湯匙做裝
飾。乾燥時間約需 10 小時，過程
中可用牙籤翻攪配料以免下沉。

point! 湯碗尺寸
口徑 6.3cm × 高 2.9cm，約 35mL。

大腸包小腸

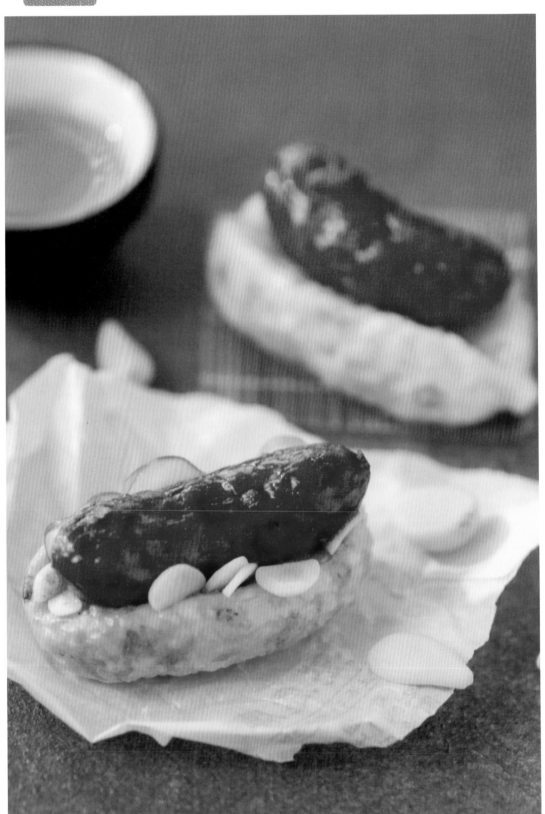

糯米腸作法

1

調製糯米腸黏土：

MODENA 樹脂土 3（1）+ 素材土 3（1）+ 少許土黃色顏料，混合之後先取土量（1）攪成泥備用，其他搓成 7cm 長條。

2

兩端捏微尖。

3

用養樂多吸管壓出米粒紋。

4

同照片所示先推一邊。

5

再反推另一邊，讓米粒更明顯。

6

整個表面都要有米粒紋。

7

美工刀切開。

8

裡面也要做米粒紋。

9

塗抹黏土泥，薄薄即可。（黏土泥需留一半，做香腸腸衣用）

10

內側靠近上方處也要塗黏土泥。

11

2小時後乾燥模樣。

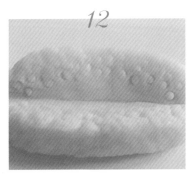

12

內側模樣。

糯米腸上色

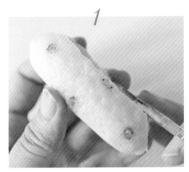

1

用水彩筆沾取深咖啡色顏料，畫出部分圓形，當糯米腸內的花生皮膜。

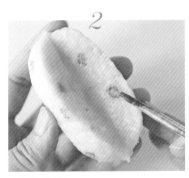

2

內側也要畫。

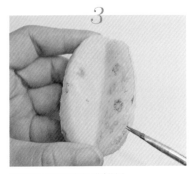

3

接著再薄刷黃咖啡顏料。

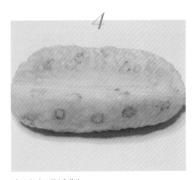

4

內外完成繪製。

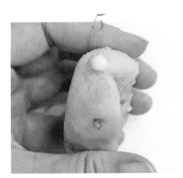

5

糯米腸的兩個端尖點可補少許素材土，乾了之後會像腸衣的結點，也可省略不做。

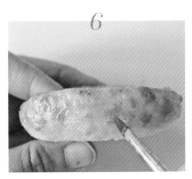

6

部分店家製作糯米腸是沒有包花生的，所以也可直接用黃咖啡色顏料畫出深淺烤色即可。

肥肉：

MODENA 樹脂土（H）+ 素材土（H）+ 少許土黃色顏料。

瘦肉：

MODENA 樹脂土（I）+ 素材土（I）+ 紅漆 3 滴 + 橘漆 2 滴 + 深咖啡顏料少許。

1

將肥肉及瘦肉各搓成小圓球，尺寸愈小油花會顯得愈均勻，形狀不是很重要。

2

將全部圓球混合後再捏合。

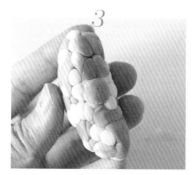

3

捏成長條再扳彎成香腸形狀。

4

尺寸大約 6cm。

5

插入牙籤。

6

將糯米腸的黏土泥塗抹在表面，讓香腸的肥肉與肥肉黏合，並且有腸衣效果。

7

整根香腸都要塗抹。

8

9

黏土泥須保持溼潤，可補充伏特加或水攪拌，再塗抹於表面，這樣腸衣才不會太粗糙。

乾燥之後的模樣。

香腸上色

1

2

3

亮光漆擠出約（H）量。

加入 2 滴紅漆。

再加入一滴橘漆。

4

5

6

攪拌均勻。

拍在已乾燥的香腸上。

可再加入一滴紅漆，做出顏色深淺變化。

7

接著加入少許深咖啡色顏料至原本
的醬汁內。

8

局部拍打，製造焦黑感。

9

乾燥後模樣。

蒜頭作法

items

調製蒜頭黏土：

MODENA 樹脂土（G）＋素材土
（G）＋白色顏料及黃漆少許（0.5
滴以下），混合均勻後分成 4 ～ 6
顆。

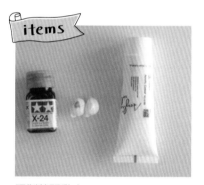

1

●形狀一：
搓出胖水滴狀後，捏塑成底平上膨
形狀。

2

上方（胖端）做出蒂頭。

3

蒂頭及整體輕壓線條。

●形狀二：
搓出水滴狀後再捏塑成三角形。

同樣壓出蒂頭及線條。

完成。

蒜頭上色

準備黃咖啡色及深咖啡色顏料，比
例約 3：1。

薄刷在蒂頭處。

不用刷的太均勻。

成品模樣。

再切成片狀備用。

1

MODENA 樹脂土（I）＋素材土 2（I），加入綠色顏料少許，這是外皮。

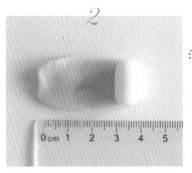

2

將外皮黏土取出土量（H），搓 4cm 長後壓扁包入素材土（G）。

POINT

小黃瓜作法是為了表達中間籽較透明的仿真法，若只求簡單，也可以步驟 1 完成後，直接搓長 6cm，微乾燥再塗深綠色顏料，一樣可以切薄片。

3

完成模樣。

4

搓成長條狀，長度不拘。

5

剪成 6 份。

6

將 6 份黏土疊起，前後看到的是白色切面。

7

接著再搓成長條狀，再次剪 6 份。

8

同步驟 6，將黏土疊好，前後看到的是白色切面。

再搓成 4cm 長，這是小黃瓜內部的
籽。

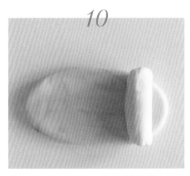

將剩下的小黃瓜外皮黏土搓長壓
扁，將籽包裹起來。

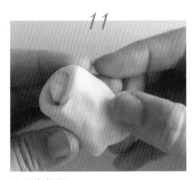

交接處糊順。

搓至 6cm 長。

微乾燥時表面塗抹綠色顏料，一天
就可以切薄片，放太久會太硬不好
切。

切薄片。

將薄片對剪，再扭轉。

完成模樣。

1

準備卡夫特膠、黃咖啡色及深咖啡色顏料。

2

取少量顏料調製醬油膏顏色，比例約 5：1。

3

塗在糯米腸內部。

4

放上切半的香腸。

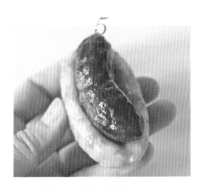

5

也可直接放入整根香腸。

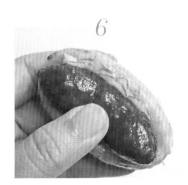

6

將小黃瓜切片隨意放在內部。

 point! 小黃瓜切片可隨意扭轉，這樣比較自然。

7

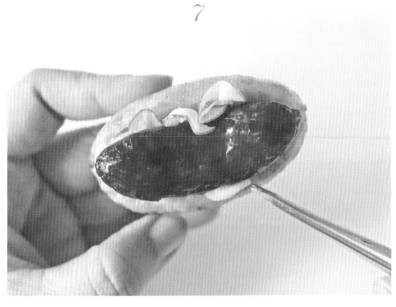

另一邊放上蒜片，作品就完成了。

 point! 作品尺寸
糯米腸：6.5×3.5cm。
烤香腸：5.5×1.5cm。

國家圖書館出版品預行編目 (CIP) 資料

超逼真 !Marugo 的黏土仿真特色美食 / 丸子 Marugo 作 . --
初版 . -- 臺中市 : 晨星出版有限公司 , 2024.05
　面；　公分 . --（自然生活家；51）

ISBN 978-626-320-795-0（平裝）

1.CST: 泥工遊玩 2.CST: 黏土

999.6　　　　　　　　　　　　　　　113001962

詳填晨星線上回函
50 元購書優惠券立即送
（限晨星網路書店使用）

自然生活家 51

超逼真 !Marugo 的黏土仿真特色美食

作者	丸子 Marugo
主編	徐惠雅
執行主編	許裕苗
版型設計	許裕偉
封面設計	陳語萱

創辦人	陳銘民
發行所	晨星出版有限公司
	台中市 407 工業區三十路 1 號
	TEL：04-23595820　FAX：04-23550581
	E-mail：service@morningstar.com.tw
	http：//www.morningstar.com.tw
	行政院新聞局局版台業字第 2500 號
法律顧問	陳思成律師
初版	西元 2024 年 05 月 06 日

總經銷	知己圖書股份有限公司
	106 台北市大安區辛亥路一段 30 號 9 樓
	TEL：02-23672044 / 23672047　FAX：02-23635741
	407 台中市西屯區工業 30 路 1 號 1 樓
	TEL：04-23595819　FAX：04-23595493
	E-mail：service@morningstar.com.tw
	網路書店 http://www.morningstar.com.tw
讀者服務專線	02-23672044 / 23672047
郵政劃撥	15060393（知己圖書股份有限公司）
印刷	上好印刷股份有限公司

定價 420 元

ISBN 978-626-320-795-0